Color for
designers

Color for designers

圖解設計師的色彩法則
好的色彩布局是這樣構思的，
95項你需要瞭解的事！

Jim Krause

目錄

引言

想像你因為汽車引擎有問題而開進維修中心，今天你很幸運，迎面而來的技師散發出技術高超的氣場，打開你的引擎蓋，聽一下引擎的聲音，問你幾個關於引擎狀況的問題，會意地點頭，然後對你眨一下眼，彷彿在訴說著：「別擔心，我很快就能讓你重新上路。」顯然，該專業技師的直覺已經瞄準一兩個幾乎確保能解決問題的方法了。

你如釋重負，但同時也萌生一個疑問：「究竟，是什麼激發了這位專業技師解決問題、破解謎題和開釋困惑的直覺？為什麼我連著手釐清此類問題的能力都沒有？」當然，答案很簡單，該專業技師擁有兩項我們多數人缺乏的東西：關於汽車引擎內部運作的知識和經驗。

引擎和色彩有不少共通之處。在我們尚未學習其運作方式之前，它們皆是既神秘、複雜又棘手。雖然本書無助於處理汽車引擎蓋下的問題（你應該早已察覺），但是它的存在，正是為了解除許多創作者在處理色彩時所感受到的混亂、恐懼及迷惑——平面設技師、網頁設計師、插畫師、攝影師及藝術創作者皆包含在內。這裡指的不只是從事視覺藝術的初學或中階人士：許多都是經驗老道的藝術專業，他們的作品幾乎在各方面都表現出色，但是仍宣稱其在選擇與套用色彩至作品時，依然感到躊躇猶豫。

整體來說，我著作這本《圖解設計師的色彩法則》的目的，在於以知識、自信和非凡直覺取代混亂、恐懼及迷惑。為了在處理色彩時能夠真正鎮定且熟練地創作，我們需要它們來幫助我們累積所需的經驗。此外，如欲精通色彩，其實只需熟諳幾項必備的基礎知識即可——這些基本法則能夠廣泛運用於為版面、插圖、LOGO 和藝術作品等，創作出擁有精緻美感、動人外貌及高效溝通性的調色盤。

其實，只要你看完本書的前三章——關於色彩三元素（色相、飽和度和明度）、明度（色彩的亮度或暗度）的至關重要性，以及幾個以色環為基礎的調色盤建立方法——你應該就具備理解本書其餘內容的能力，並且能夠開始將所學應用在自己的專案上。

《圖解設計師的色彩法則》中的 95 個論題各有其專屬的頁面。對我而言，這樣的安排能以流暢平穩的步調傳達本書中的資訊和想法，並且可以讓讀者自行選擇是否坐下來仔細地從頭讀到尾，或是在一時興起時翻閱任一獨立的論題。（這麼說吧，對於色彩相對較陌生的讀者，或許會想以一般從頭讀到尾的方式來閱讀本書——至少在第一次閱讀時是如此——因為較早出現的內容，通常是之後內容參照及延伸的基礎。）如果你想要瞭解本書論題的編排方式與涵蓋範圍，第 4 頁和第 5 頁的目錄可以提供很不錯的概念。

在閱讀幾篇《圖解設計師的色彩法則》中的論題後，你會發現其內容基本上是以等量的文字和影像來呈現。我盡可能地讓文字敘述直截了當而易於瞭解（本書最後另提供詞彙表，遇到不熟悉的專有名詞時可多加利用），並且如同是創意核心系列的書籍《圖解視覺設計法則》，本書的文字追求切題與實用——又不失偶爾的諷刺或戲謔。就影像來說，我希望它除了擁有多元且賞心悅目的外貌，還能提供有益知識、加強觀念，以及啟發創意。我認為不論如何，本書所有文字資訊都應伴隨著大量豐富的影像。畢竟，這本書完全是為視覺設計學習者所量身訂做。

《圖解設計師的色彩法則》中的插圖——以及其本身的數位文件——皆是以 Adobe InDesign、Illustrator 和 Photoshop 來製作，此三種軟體同時也是多數設計師、插畫師和攝影師用於創作設計和藝術作品的工具。本書鮮少有逐步操作的解說，因為《圖解設計師的色彩法則》是本充滿色彩相關法則的書，這些法則，從石器時代的穴居人得以找到種類足夠的野莓，經過搗碎與磨碾，並用不同色彩的汁液填滿色環開始，就已經逐漸成形，所以我希望本書在架上的時間越長越好，而無論是哪個版本的軟體，其執行功能的方式都可能在期間有所改變。因此，如果你在《圖解設計師的色彩法則》中，看到想用於自己專案的軟體工具或處理手法，建議參考該軟體的「說明」功能表，以瞭解其運作方式（後續內容提到的數位軟體和處理手法都不會太複雜，所以學習起來應該不會太困難）。

非常感謝你閱讀《圖解設計師的色彩法則》！它是我關於設計、創作的第 15 本書，而對於色彩的探索、實驗、應用及寫作，我永遠都不會感到厭倦。希望你喜歡本書的內容，也希望在你創作用於個人或職業用途的專案時，它能有助於釐清和拓展你對色彩選擇與應用的瞭解。

Jim K.

jim@jimkrausedesign.com

創意核心系列

BOOK**02**

《圖解設計師的色彩法則》是 New Riders 創意核心系列的第二本書。

本系列的第一本書為《圖解視覺設計法則》，其提供了大量豐富的法則，內容觸及美感、風格、色彩、文字編排和印刷。

第三本書《Lessons in Typography》英文版也將於今年內發行。請密切注意本系列未來推出的豐富書籍。

10 | CHAPTER 1

基礎色彩學十

11

1 光

所有色彩皆來自於光。從科學的角度來說，人類肉眼可見的色彩，是波長介於 400 到 700 奈米的電磁波。白光是所有色彩的總和，黑色則是無光狀態。*

所有我們看到的色彩，都是特定波長的光被物體吸收或反射出的結果，諸如植物、動物、汽車、變形蟲領帶，以及格紋襯衫等等。

舉例說明，當白光照射停止標誌時，除了 650 奈米的波長（亦即紅色），所有可見電磁波譜內的波長皆被標誌上的顏料分子所吸收；紅光的波長從經過上色的標誌表面反射出，傳達到我們的雙眼，並被眼球後方的光受體（photoreceptor）接收，進而讓大腦給予我們紅色的概念。

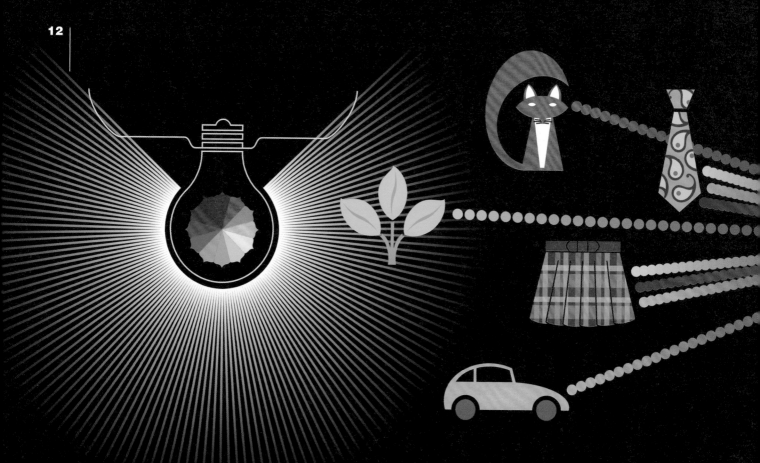

色彩會受到將其傳達至我們雙眼的光源屬性所影響。若將停止標誌放在綠光之下，它就會呈現灰色。由於綠光中未包含任何紅光的波長，因此所有用於產生色彩的波長都會被標誌的上色表面所吸收，以至於沒有光線會成為傳達至我們雙眼的色彩資訊。（有趣的是，在這種情況下看到停止標誌的人，很可能還是會看到紅色的標誌，不過這只是因為我們的大腦已經學會如何在缺乏色彩資訊時，運用線索——例如停止標誌的形狀——猜測某個物體的顏色。）

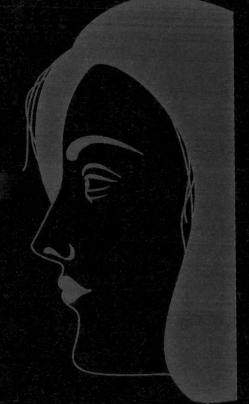

對於藝術家或設計師，如想自在地運用色彩，並不需要透徹理解電磁波、光受體或人類色彩知覺的科學解釋。然而，對於色彩源自於光，光本身可以是白色或彩色，而且我們的色彩知覺（color perception）源自於眼睛收集到並經過大腦評估的資訊等相關知識，若能清楚瞭解，將十分有助益。這些知識有助於建立紮實的基礎，讓我們得以累積正確評估所見色彩的能力，並有效地將其應用在我們的設計和藝術作品上。

13

* 在處理色光時，白色的確是所有色彩的總和，而黑色則是完全無光的狀態。然而，對於顏料和墨水就不是這麼一回事了：白色是無色料的狀態，而黑色是綜合所有色料。本書關乎色彩學的內容，大多是以顏料與墨水為基礎。針對以色光為基礎和以色料為基礎的色彩理論，第 26 頁有更多關於其間差異的說明。

2 色環

關於色環，第一件需要知道的事，就是它在處理色彩時，是個極為實用且用途廣泛的輔助。

第二件需要知道的，則是色環並非實際存在。它不像彩虹存在於大自然中，也不像光線投射至稜鏡時，映照在實驗室牆面的光譜。

色環其實是：經過時間驗證與畫家認可的圖表，藝術家不僅可在調配單色時參考色環，也可以利用它產生成對或成組的色彩。

儘管色環是由人類發明而非渾然天成，然而你仍會在本書中看到大量的色環運用，並藉由它來演示色彩法則。而且有何不可呢？對於色彩調配方式及配色手法的形容與呈現，沒有任何方法比得上這個歷經數個世紀的標準色環，而且遠遠不及。此標準色環是以原色（primary color）、間色（secondary color）和複色（tertiary color）所構成（接下來將對這些色彩詳加解說）。

右頁最上方的色環即屬於標準色環：由實色的原色、間色和複色所組成。其餘兩個色環則是以相同的色彩所建立，不過還考量到色彩可以鮮艷，也可以降低飽和度；可以偏亮一點，或是偏暗一些。由於色彩的三要素（色相、飽和度和明度——說明請見第32頁）無法以單一平面色環來呈現，因此右頁的三個色環皆十分重要。

標準的色環乃基於紅色、黃色和藍色等三原色。在看這樣的基本色環時，很重要的一點是將每個區塊都視為用以容納更多色彩的容器。例如，紫紅色（Red-Violet）區塊，應被視為所有紫紅色之淺色、深色、鮮艷色和低飽和色等版本的代表。對於第46頁起之第3章「色彩間的關係」中呈現的調色盤，在調配各調色盤中的每個色彩時，以這樣的觀點來看待色環是必要的。

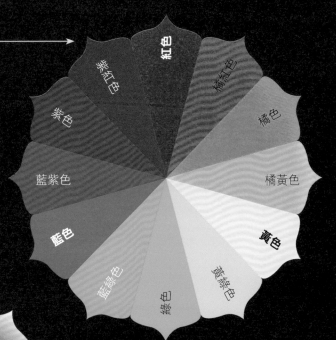

紅色
橘紅色
橘色
橘黃色
黃色
黃綠色
綠色
藍綠色
藍色
藍紫色
紫色
紫紅色

15

此色環包含各色不同等級的飽和度（鮮豔度或顯色強度）。飽和度的相關討論請見第32頁。

色環上的每個區塊皆包含該色彩的完整明度範圍——從淺色到深色。明度的相關討論請見第2章「整體明度」，始於第28頁。

3 原色（PRIMARY COLOR）

紅色、黃色和藍色是色環的三原色。

原色即是源色（source color），它們無法藉由混合其他色彩來形成：紅色中不帶任何黃色或藍色；黃色中不帶任何紅色或藍色；而藍色裡一丁點紅色或黃色也沒有。

在原色相互混合後，就會產生間色和複色，例如橘色、綠色、藍紫色等。同時也會產生名字較不精確的色彩，譬如夏爾特酒綠（chartreuse）、鮭魚粉（salmon）、長春花藍（periwinkle）、桃花心木紅（mahogany）、蒲公英黃（dandelion），或是花生醬棕（peanut butter）。

本書中，除了特別標註之處，皆是根據理論來闡述色彩的行為模式。然而，現實生活裡用於製作顏料和墨水的色料會受到攙雜成分與化學反應的影響，因而造成色彩的實際行為模式與理論上有些許出入。

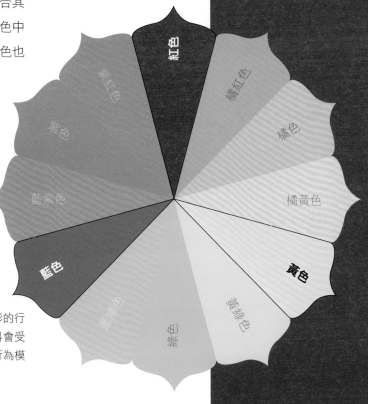

4 間色（SECONDARY COLOR）

原色相互混合即可產生間色：紅色與黃色混合會形成橘色；黃色和藍色形成綠色；藍色和紅色則可產生紫色。

把間色加入色環後，我們就可以開始尋找色彩間的互補關係。互補色（complementary color）即為色環上兩兩相對的色彩（更多相關內容請見第 54 頁「互補色」）。

即使現在的色環上只有六個區塊——包含原色和間色的區塊——其打造出美好配色組合的機率已大大地提高。

右頁的影像僅包含原色和間色。其中，部分色彩是以完整的強度呈現，部分則以較淺、較深或飽和度較低的樣貌示人。該影像中的灰色同樣是取自於色環中的色塊：這些灰色其實是飽和度極低的黃色（關於低飽和色和灰色的特性，請見第 42 頁和第 82 頁）。

18

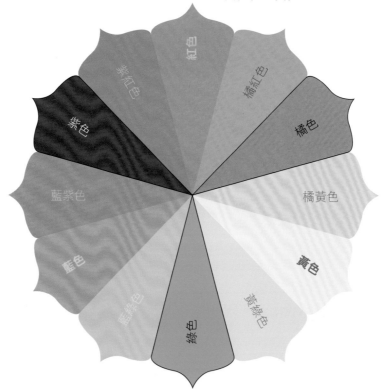

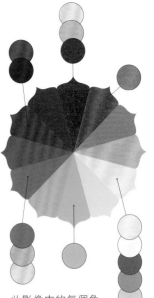

此影像中的每個色彩皆是源自於色環上的原色和間色。部分色彩經過淡化和加深處理，其中一色則經過大幅降低飽和度，藉此產生灰色。

正上方的圖片，說明影像內的各色分別源自色環中的哪個色彩。各色較淺、較深和飽和度較低的版本，皆是透過 Adobe Illustrator 的色彩參考（Color Guide）面板所取得（更多關於實用選色工具的說明請見第 44 頁）。

5 複色（TERTIARY COLOR）

混合原色和間色，即可得到複色。

你可以將複色命名為夏爾特酒綠、孔雀綠（teal）或秋意橘（autumnal orange），但是，此類名稱會強烈受到個人觀感的影響，所以許多設計師和藝術家仍偏好較不模稜兩可的複色名稱：例如藍紫色、紫紅色、橘紅色、橘黃色、黃綠色和藍綠色。

然而，即使是以這個系統命名，它依舊存在一些疑問，像是：「藍紫色和紫藍色不一樣嗎？」當然，此問題的答案會因你詢問的對象而異，不過在藝術專業領域中，大家似乎一致認為複色名稱中較晚出現的色彩，即是稍微較顯著的色彩。譬如，黃綠色會比綠黃色更偏綠一點。

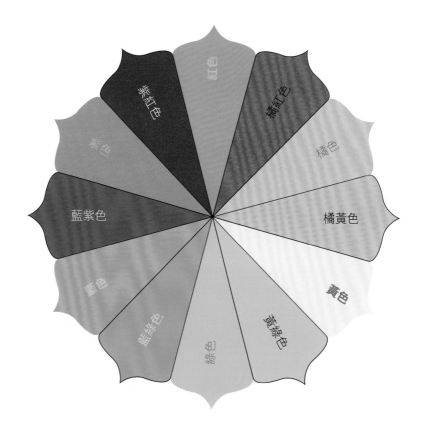

色彩的語言並非絕對，瞭解到這點非常重要。相對上，大家對於紅色、藍色和綠色等詞的認知比較相近，即使如此，當你請十個人指出他們所認為的正紅色為何，你很可能還是會得到十種不同的答案。而當在對話中提及鮭魚粉、淡紫色（mauve）和肉桂橘（cinnamon）等色彩名詞時，其定義不是徹底含糊，就是不明確得多。

建議：若欲與設計師、藝術家、印刷廠及客戶進行明確的溝通，你的色彩詞彙越簡單越好。盡可能採用鮮艷的黃綠色、低飽和的橘紅色等詞，而不是夏爾特酒綠或肉桂橘之類的用語。夏爾特酒綠、肉桂橘、珊瑚粉（coral）和柿子紅（persimmon）並非不能使用，只不過它們可能更適合用於表達情緒或文學作品，而非追求視覺上的精確度。

只要充分運用原色、間色和複色的各種形態，就能創作出無限可能性——當你同時採用部分或全部色彩的深色、淺色、低飽和色和鮮艷色版本時，更是如此。之後的內容中，我們會講述更多利用完整色環創建有力調色盤的方法。

6 HSV：色彩結構

所有色彩都能藉由色相（hue）、飽和度（saturation）和明度（value）來定義，簡稱 HSV。此三要素定義了各個色彩的樣貌：只需這三個要素即可，而且永遠都是這三個要素。

對於運用色彩的設計師和插畫師而言，這是個好消息。畢竟，對於調配色彩和創建悅目調色盤，如果所有色彩都能單憑三個要素來定義與形容（而不是五個、十二個，或是上百個要素），那不就大幅消除了我們以為存在於其背後的秘辛了嗎？

在著手進行專業或個人用途的專案時，請開始針對你所看見和使用的色彩，辨識出它們的這三個要素。單純地以色相、飽和度和明度來看待色彩，會讓任何色彩和色彩組合在調整上及尋求適當配色的過程，都簡化許多。

本書中採用的多數色環皆是單由色相所組成。

色相是色環上的每個區塊，例如，藍色區塊、綠色區塊、藍綠色區塊等。色相同時也是色彩的另一種說法（於本書之後的內容中，你會經常看到色相和色彩交互使用）。

此色環包含各色相不同程度的飽和度。

飽和度指的是色相的顯色強度。飽和度有時候也會被視為彩度（色度 ・chroma）、濃度（richness）或純度（purity）。色相的飽和度達百分之百時，就表示其正處於最強烈的狀態。呈低飽和色的色相飽和度則較低。

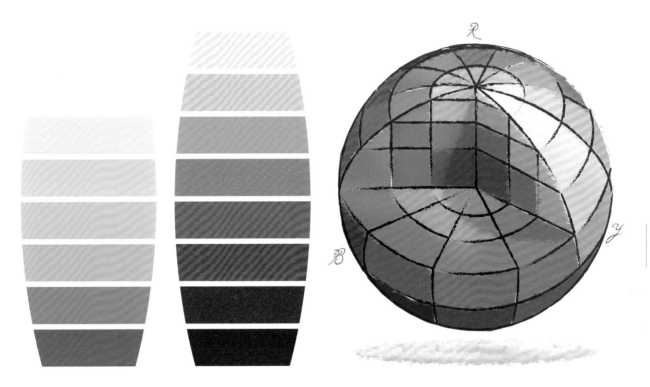

明度是色相的暗度或亮度，範圍介於趨近於純白與趨近於純黑。挑選與應用色彩時，色相、飽和度和明度都是事關成敗的考量，不過，其中以明度最為重要，因為沒了明度，色相和飽和度都無法顯現。（更多明度重要特性的相關內容請見下一章。）

真正完整的色環需要以立體模型來呈現——例如彩色的球形、圓錐形、立方形或不規則形狀的立體模型。目前，尚無可供置於桌上的實體色彩立體模型，不過誰知道，說不定在不久的將來，全像投影（holographic imagery）技術（或是類似的事物）會讓 3D 色彩輔助工具變成設計師垂手可得的助力。

7 暖色與冷色

在思考和講述色彩時，暖色和冷色是非常實用的專有名詞。

顧名思義，暖色是色環中從紅色、橘色到黃色的區塊。冷色則是自紫色到綠色的區塊。諸如黃綠色和紫紅色等位於兩者邊界線的色相，則是根據其與相鄰色彩的比較，來定義其該被視為暖色或冷色。

暖色和冷色兩詞也適用於形容特定的色相。例如，某些紅色會比其他紅色顯得較暖或較冷。（偏暖的紅色通常較接近橘紅色；而偏冷的紅色則帶有紫色調。）

為什麼此等差異如此重要呢？首先，它們有助於溝通關於色彩的想法，例如，當某位設計師詢問另一位設計師：「讓那個紅色標題的顏色偏暖一點，是不是會更醒目呢？」

另一位設計師就可以這樣回答：沒錯，而且，如果在標題上選用偏暖的紅色，我們還能進一步將其置於中性色調的圖樣（pattern）上，使它更為突顯。」

暖色通常比冷色更吸引注意力（這也是為什麼包含重要訊息的交通標誌，通常不是紅色、黃色就是橘色）。在應用色彩時，若目的在於引導閱覽者的視線看向版面或插圖中的組成元素，請將這點放在心上（請見第 102 頁「透過色相引導」）。

冷色

暖色

灰色同樣可以呈暖色調或冷色調。暖灰色是略帶棕色、黃色、橘色或紅色的灰。冷灰色則是略帶藍色、紫色或綠色的灰。（更多關於暖灰色和冷灰色的知識請見第 82 頁。）

暖色調和冷色調所呈現的氣氛不同。

強烈且鮮艷的暖色組合，讓此抽象插圖顯得活潑且生氣勃勃。

當同樣的插圖以冷色調上色後，整個氣氛變得放鬆而舒緩。

想在影像中增添複雜性和精緻感嗎？不妨讓其中色彩擁有不同的暖色調、冷色調、鮮艷度和柔和度。

8 加色法與減色法（ADDITIVE AND SUBTRACTIVE COLOR）

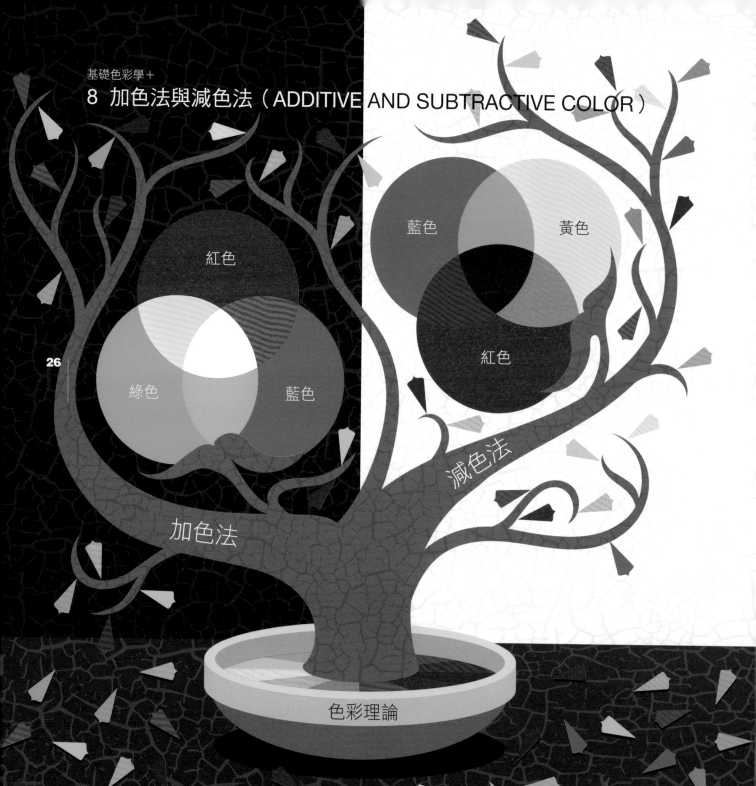

紅色

綠色　　藍色

藍色　　黃色

紅色

加色法

減色法

色彩理論

色彩理論主要分成兩大分支：加色法和減色法。加色法理論適用於色光；減色法理論則適用於顏料和墨水等實體媒體。

減色法是本章稍早呈現之色環觀念的基礎，同時也是本書大部分內容的依據。幾乎所有設計師和插畫師，皆是在減色法領域中進行創作——無論他們是否意識到：於創作藝術和藝術作品時所使用的顏料和墨水，遵守的即是減色法理論，Photoshop、Illustrator 和 InDesign 等軟體採用的色彩，亦是如此（除非特別指定）。

如上述，加色法適用於色光，而色光的行為模式與顏料和墨水大不相同。色光的三原色是紅色、綠色和藍色（簡稱 RGB）。百分之百的三原色混合在一起即可產生白色，若三原色皆不存在，則會形成黑色。位於加色法色環中的間色（secondary color）是黃色、洋紅色（magenta）和青色（cyan）（如左圖加色法色環內側的顏色所示）。

設計師是否需要瞭解以色光為基礎的加色法理論？雖說不是絕對必要，但是，懂得色光和色料行為模式上的不同也絕非壞事。譬如，對於基於色光的 RGB 色環和色表，當某位設計師不明白其背後的邏輯為何不同於基於色料的色彩指南時，此知識就能幫助該設計師瞭解原由；亦或，如果某位設計師接到的工作內容，需要其監督色光的運用時，可能也有所助益，例如相片拍攝或舞台監製等。

28 | CHAPTER 2

整體明度

9 沒有明度就沒有色彩

部分設計師和藝術家在創作彩色影像或版面時，會假設色相、飽和度和明度同等重要。然而，這是錯誤的。

明度的重要性必定超過色相和飽和度。為什麼呢？因為，如果沒了明度，色相甚至不會存在。而沒有色相就無法套用不同程度的飽和度。因此，無論是色相或飽和度，都需要明度才能實現。結論就是如此。

另一方面，明度不需要色相或飽和度。想要明確的例子嗎？只要觀察黑白相片你就知道了。黑白相片單純只是明度的差異安排，色相和飽和度可說是絲毫沒有在相片中露臉。

然而，這並不表示色相和飽和度就不重要。完全不是。色彩本身就是色相和飽和度之下的產物。明度只不過是提供色彩一個環境，供其散發迷人氣息、引人興趣，以及改變心情。

30

明度還有另一個很棒的優點——除了給予色相和飽和度展現自我的場地外，它還能夠告知大腦眼睛所見為何物：明度決定了我們所看到之一切事物的形狀。事實上，大腦在觀看人物、動物或物體時，極其仰賴明度，無論該影像著上了什麼顏色，大腦鮮少會因此而難以辨識其真正的身分。右側的兩張插圖即闡示了此一道理：儘管它們使用的調色盤與現實相差甚遠，我們還是能夠清楚看出插圖內顯示的是人臉。對於總是聰明掌握任何機會與心胸寬闊的設計師與插畫師而言，這表示當他們把色彩運用至插圖和攝影作品時，將擁有無限手法可以營造氣氛、激發情緒和產生特效——只要該影像的明度之於雙眼仍在合理的範圍內。

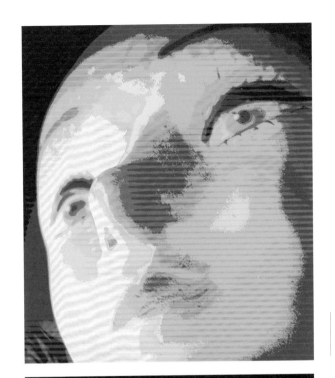

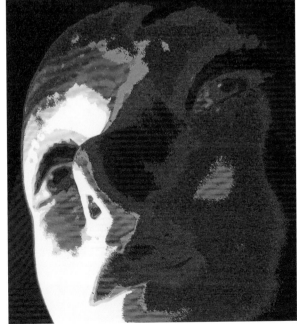

10 兼顧色相、飽和度及明度

經驗不足的設計師經常會將性質相似的色相組合在一起（而且通常都很鮮豔）。他們運用的色彩，彷彿是直接從基本顏料組的軟管中擠出來一般。

儘管這些隨取即用的色彩有時恰如其分（例如目標受眾是年紀較小的群眾或運動隊，以及客戶正好尋求外向且充滿活力的外觀和訊息時），但是這種方式鮮少能呈現兼具豐富性與精緻感的視覺效果。

在編製配色的時候，學著從基本的色環關係著手（完整內容請見下一章），並且考慮於調色盤中挑選單一或多個色相，並善用其深色、淺色或較鮮艷的版本：對於用於藝術和設計作品中的色彩，技術高超的設計師，很少不去尋求特定明度、色相及飽和度可能擁有的一切美感和可能散發出的調性。

如果你手邊有插圖年鑑，請打開它，並觀察其中傑出藝術家的作品。你除了會察覺每位藝術家的風格形形色色，也一定會發現（尤其是在觀察較當代的插圖作品時）眾多影像的色彩背後，皆擁有紮實的明度結構、吸睛的色相選擇，以及各式各樣的美麗飽和度。

對於你應用至版面、圖形和插圖的所有色彩，請養成考量色彩三大要素的習慣——色相、飽和度和明度。就如同其他好習慣，只要你經常執行，它就會成為你的本能。

在決定如何將不同程度的飽
和度套用至圖形和插圖時，
請想想你有哪些選項。

左側上圖中的每個色相，幾
乎擁有相同的顯色強度。

而下圖內則只有少數幾個色
彩擁有最高顯色強度，其餘
色相皆經過降低飽和度的處
理，以打造出扮演配角的中
性色調色盤。

上述兩種配色方案都可以是
適切的選擇。上圖的配色方
案較為鮮艷活潑，所以或許
適用於目標受眾較年輕或較
富行動力等情況。下圖的用
色比較拘謹，因此可能較適
合需要引發某種想法或展現
精緻感的場合。

11 明度和層次

眼睛是忙碌的器官。眼睛若能先流暢地被引導至構圖中最重要的元素，再被引導至其他較不重要的元素，它會感到很開心。但如果過程讓它受到挫折，它很快就會因覺得厭煩而移往其他目標。

在傳達紮實的視覺層次時，明度的角色至關重要：構圖中，相較於明度對比不大或僅有微量對比的區域，明度對比強烈的區域更能吸引注意力。

只要觀察傑出文藝復興時期畫家所創作的人物肖像，就能夠體悟到明度對比的運用：這些人物肖像中的主要對象，幾乎皆非常清楚地呈現於畫作的前景，而且所選色相之間的明度對比也很強烈。另一方面，山巒、樹木和雲朵等非主角之物，其色彩間的明度對比則大多沒那麼明顯。（當然，於這些畫作的構圖裡，你也會發現色相和飽和度在引導視線上，同樣扮演十分重要的角色——更多關於視覺層次的內容請見第 102 頁「透過色相引導」。）

此種基於明度的視覺層次策略也可以運用在版面上。例如，若你想要版面中的某個影像獲取最多的注意力，該影像的明度範圍和明度對比的程度，就必須高於版面中的其他元素。另外，如果下一個吸引閱覽者視線的元素該是版面的大標題，那麼，請用心讓大標題和其背景之間的明度對比，大於版面中其他較不重要的區域。

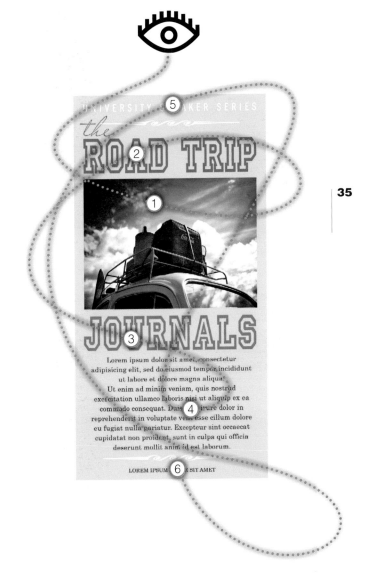

若想打造能夠舒服且清楚引導閱覽者視線的視覺層次，版面元素的色彩、大小關係及整體位置安排都能發揮所長。色彩是本書的重點，而諸如尺寸和位置安排等構圖元素，則在同屬創意核心系列的《圖解視覺設計法則》一書，有詳盡的說明。

12 明度與氣氛

如第 31 頁所言,明度有助於雙眼瞭解所看到的事物。明度同時也能幫助眼睛和大腦判斷構圖元素的優先順序(如上一論題的內容説明)。除此之外,對於作品的視覺影響力,明度還扮演著另一個角色,亦即用於營造情境和特定情緒。

明度表現強烈且明度範圍跨及深到淺色的構圖,尤其適合用來展現朝氣與活力。明度範圍寬廣的版面和影像,若是採用充滿熱量的飽和色系,效果更是如此。它能進一步證實,作品內其餘視覺和文字內容的天性歡快。

色彩明度較暗的調色盤,所散發的氣息則較為壓抑與柔和。它有時顯得精緻,有時顯得悶悶不樂,有時則顯得另類前衛,一切取決於所屬版面或影像的確切內容和色彩。

當作品色彩的明度偏亮,就會透露出敏感或奢華的觀感。此外,相同於其他明度結構,高明度調色盤在應用至調性相近的視覺產物時,其欲傳達的訊息也會更加顯著。

瞭解明度之於營造主題的影響,對於設計或藝術作品外觀的微調十分有用。例如,如果某個版面該是輕聲細語,但卻顯得大聲嚷嚷,建議你試著降低其色彩的明度差異(或許也需要降低其部分或全部色彩的飽和度);倘若某個插圖應當大張旗鼓,但卻不明所以地顯得畏畏縮縮,則不妨試著調高其色彩的明度差異(很有可能也需要一同調整其部分色彩的飽和度)。

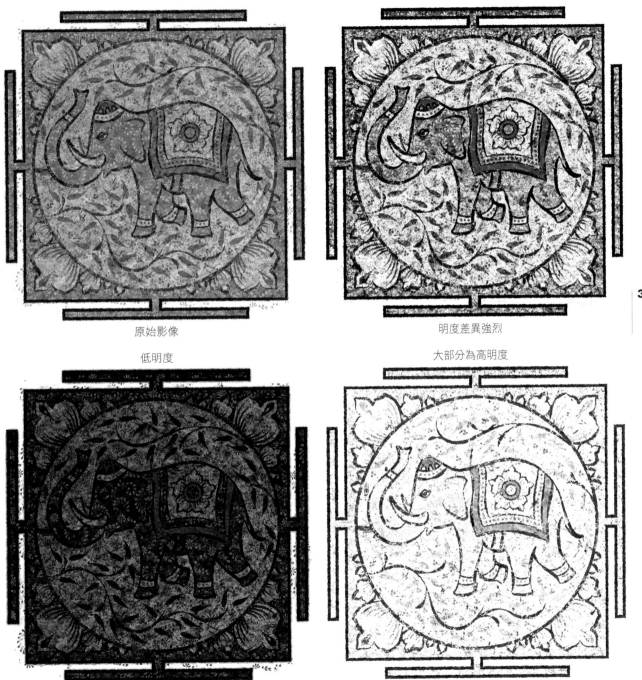

原始影像 明度差異強烈

低明度 大部分為高明度

13 為調色盤定調

設計師、插畫師和攝影師通常都會被鼓勵在其作品中使用完整的明度範圍：從黑色（或趨近於純黑）到白色（或趨近於純白）。這是可靠的建議，而且大多值得多加注意。不管你是在創作視覺產物或營造主題，寬廣的明度範圍都能提升創作過程中的自由度。

然而，有些情況則會需要減少版面和插圖內的色彩明度範圍。而我們經常會用被定調（keyed）來形容此類調色盤：高定調的調色盤只有包含高明度的色彩，而低定調的調色盤則只有低明度色彩。

選擇被定調的調色盤，可以是單純因為實際上的考量。譬如，用經定調的調色盤來為背景圖樣上色，效果通常最好：你可以將高定調調色盤應用至黑色文字下方的背景圖樣或影像，效果會很不錯——因為它是以明度一致的高明度色彩所組成；同樣地，你也可以採用低定調調色盤，藉此為淺色文字打造暗度一致的深色背景。

你還可以透過明度範圍受限的調色盤來營造氣氛：在追求透露出慰藉與養育之情時，我們經常會採用高定調調色盤；而在傳達憂愁與不幸的觀感時，則常使用低定調的調色盤。

請隨時注意以定調調色盤呈現的出色版面、插圖和攝影作品：不論是高定調或低定調。請留意其創作者如何處理這個時而棘手的任務，以在有限的明度範圍內，成功達到視覺上的清晰度。另外，也請觀察這些作品於心理上產生的效果，例如它們所呈現的風格與散發的氣氛。在為自己的作品探索各種可能作法時，上述皆是非常實用的資訊。

14 加深色彩

ith（有了）上述色彩學知識後，有些在現實生活中的基本問題可能因此浮現腦海。例如，我究竟該怎麼讓某個顏色變深？直接加入黑色就可以嗎？還是要加入灰色或棕色？是否該加些互補色？

既然是和藝術相關的問題，答案想當然耳地不會只有一種——而且每個答案都不是那麼簡單扼要。不過，一般而言，多數畫家至少會用下述三種混色方法之一來讓色相變深。（如想更詳細瞭解藉助軟體的色彩改變方法，請見第 44 － 45 頁）。

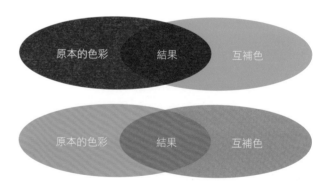

1：透過黑色或適當的深灰色來加深色彩。此方法在讓色彩變深的時候，通常會削弱該色彩原本外顯的樣貌，不過，同時也能夠產生風格別具的有趣結果。

2：透過互補色來加深色彩（如果互補色的顏色太淺，無法做為加深色彩的媒介，請於兩者混合後的色彩中加些黑色或深灰色）。

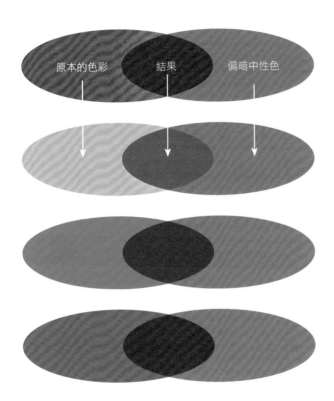

原本的色彩　結果　偏暗中性色

3：選擇一個偏暗的中性色（深棕色、深暖灰色或深冷灰色）來做為加深色彩的共通媒介，並同時套用在多個色彩上。透過共通深色媒介所產生的視覺影響，此色彩加深方式有助於使創建出的調色盤在視覺與風格上擁有紮實的一致性。

不僅如此，還有很重要的一點：資深畫家在套用加深色彩的方法時，皆會賦予自己足夠的創作自由，以在加深後的色彩增添任何符合其想像的色調（請見第 110 頁「什麼顏色屬於陰影？」）。

部分設計師和數位插畫師從未真正處理過顏料。這點實在很可惜，因為，對於使用電腦創作的專業藝術創作者，若能對使用顏料的色彩改變方法有基本的認識，他將擁有更強大的洞悉能力，而且在許多情況下都能派上用場，不論是在尋求正確的 CMYK 或 RGB 替代色彩配方（color formula）；或是在翻閱專色色彩指南（例如 Pantone 的色彩指南）以挑選合適色彩時；亦或於 Illustrator 之「色彩參考」和 Adobe 之「檢色器」（Photoshop、Illustrator 和 InDesign 皆有提供）等數位輔助工具所提供的數位色彩中，決定所需色彩的時候。關於現實生活中的色料，第 210 頁開始的第 13 章「動手畫？動手畫！」對其處理方式與知識皆有更詳盡的論述。

15 淡化色彩和降低飽和度

一般而言，畫家想要使某個色彩變淺時會加入白色。通常，他們也會將該白色調整至偏暖色調或偏冷色調——視其作品中光源所產生的視覺效果而定。

此外，運用溶劑或透明媒介來稀釋顏料，讓圖畫下方顏色較淡的表面能夠透出來，同樣是使色彩變淺的簡單實用方法。

42

你也可以藉由印刷成網點的方法來淡化印刷墨水的顏色。對於曾經處理過專色（spot color）和全彩（process color）印刷的人而言，這種方式並不陌生。CMYK 色彩配方同樣能透過數位輔助工具的運用與幫助，來使其加深、淡化或降低飽和度，相關內容請見下一論題。

於降低色彩飽和度的時候，畫家通常會加入該色的互補色，有時也會視情況增添些許灰色、黑色或棕色。另外，不足為奇地，低飽和色的明度大多是藉由加入白色、灰色、黑色或棕色來調整。

在為版面或影像尋找某個色相的淺色、深色和低飽和色版本時，設計師可能會覺得 Illustrator 的「色彩參考」面板是非常好用的利器（詳情請見下一論題）。試用看看吧！──不過，也請挑戰自我，於創作數位設計和藝術作品時，試著自行產生形形色色偏淺、偏深和低飽和度的 CMYK 與 RGB 版本。自行調整並套用至 CMYK 及 RGB 色彩配方所獲得的經驗，能夠賦予雙眼和大腦可貴的知識與實用資訊──這些儲存於心智上的資料，必定能讓你更瞭解色彩的各種面貌。

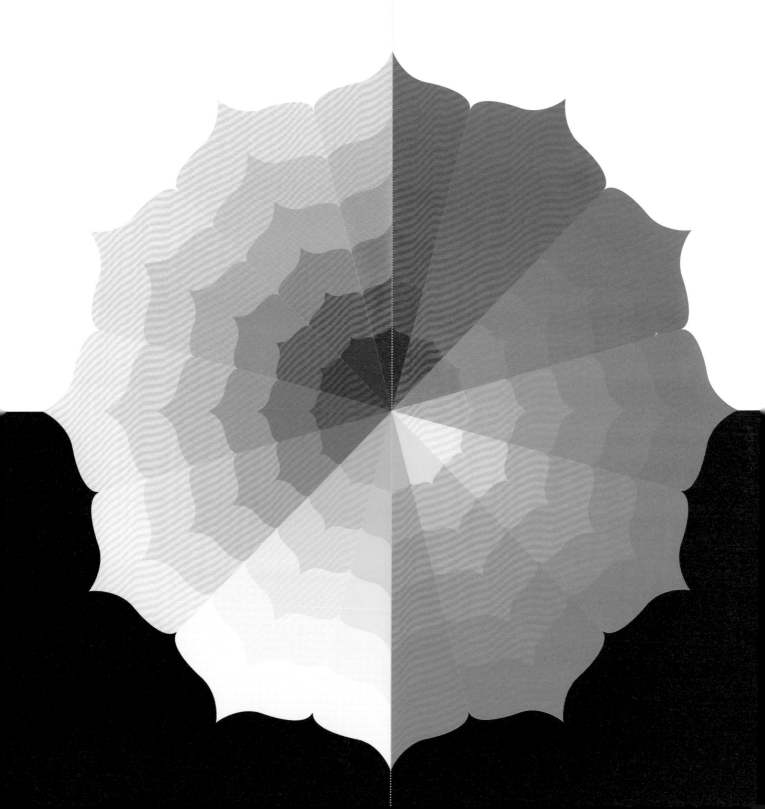

16 數位色彩輔助工具

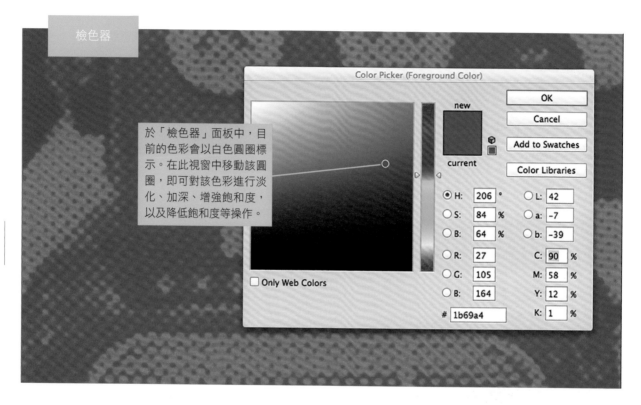

檢色器

Color Picker (Foreground Color)

於「檢色器」面板中,目前的色彩會以白色圓圈標示。在此視窗中移動該圓圈,即可對該色彩進行淡化、加深、增強飽和度,以及降低飽和度等操作。

new

current

OK

Cancel

Add to Swatches

Color Libraries

H: 206 ° L: 42
S: 84 % a: -7
B: 64 % b: -39
R: 27 C: 90 %
G: 105 M: 58 %
B: 164 Y: 12 %
1b69a4 K: 1 %

Only Web Colors

44

Photoshop 和 Illustrator 提供多項實用工具,幫助你取得 CMYK 和 RGB 色彩的淡化、加深、更鮮艷或更飽和的版本。

Photoshop 和 Illustrator 的「檢色器」就屬於此類工具,而 Illustrator 的「色彩參考」也是其中之一。這兩項工具的控制面板即如本論題的插圖所示。

請隨時記住,在運用這類數位色彩輔助工具的時候,對於調色盤色相的挑選和決定,你的眼睛和對色彩的敏感度仍握有最終裁定權。「檢色器」和「色彩參考」等工具所提供的方案應只被視為建議──如果你不喜歡它們建議的色彩,那就依自己的想法進行調整。

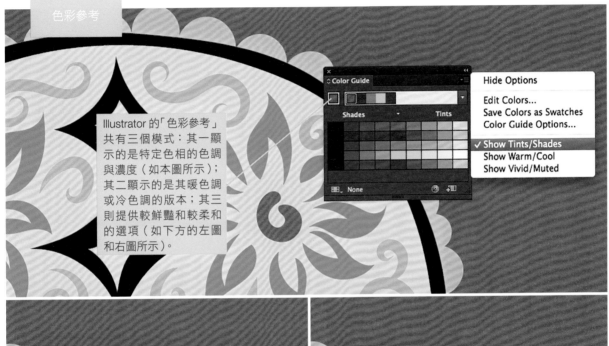

Illustrator 的「色彩參考」
共有三個模式：其一顯
示的是特定色相的色調
與濃度（如本圖所示）；
其二顯示的是其暖色調
或冷色調的版本；其三
則提供較鮮豔和較柔和
的選項（如下方的左圖
和右圖所示）。

45

色彩間的關係

17 單色（MONOCHROMATIC）

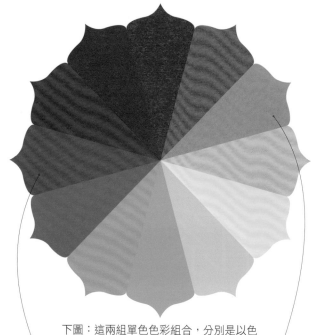

色環最實用的功能，或許是能淺顯易懂且易於記憶地表示色相間的關係。本章中所有的色彩關係，都可以用簡單的色環圖解來闡示——除了單色色彩組合。單色調色盤僅是由單一色相的淺色和深色版本所構成，因此，如左下圖所示，將不同明度的彩色色塊堆疊起來，更能清楚呈現其面貌。

理論上，單色調色盤可以包含任何數量的淺色（tint）和深色（shade）。然而，其中若包含超過七到八種不同的色彩，我們的雙眼就難以辨別，因此，單色調色盤鮮少需要超過此數量的色彩。

下圖：這兩組單色色彩組合，分別是以色環上不同的色彩為基礎。左側組合是基於藍紫色的高飽和度版本；右側組合則是由降低飽和度的橘色所組成。

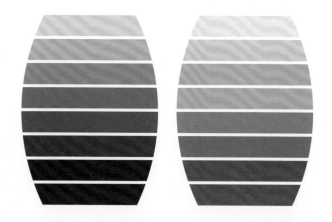

不論是基於經濟上或目的上的考量，單色調色盤都能一展所長。所謂經濟上的考量，指的不一定是金錢方面，而是一種以少量資源成就出色成果的概念。而目的上的考量，指的則是藉由調性相近於調色盤基色的各種濃淡色調，進一步強調基色欲傳達的風格與氣氛。

倘若你手上的印刷品設計案只允許你使用單一墨色，或是單一色彩加上黑色，那麼，單色調色盤也許是你的唯一選擇：你可以將彩色墨水印刷成密度不同的半色調（halftone）網點，藉此產生該單一色彩的淺色版本。此外，如果你還能使用黑色墨水，那就可以把黑色加入該彩色墨水的實色或半色調，藉此產生其深色版本。

單色調色盤也能用於呈現攝影作品。請確保你所選的顏色夠深，以在用這種方式為相片上色時，提供足夠的明度範圍。

單色調色盤能夠有效且迷人地裝點抽象、具象、寫實和別具風格的插圖。

18 相近色（ANALOGOUS）

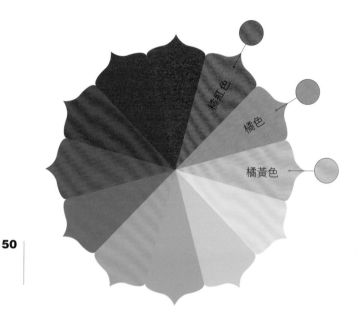

組合色環上相鄰之三到五個色相，即可形成相近色調色盤。

相近色調色盤很適合用來營造融洽和支持的情境，因為包含其中的色彩在色環上的位置不是相鄰，就是近鄰。

然而，這並不表示相近色調色盤無法呈現出一定程度的差異性與衝突感。它們當然可以：相近色調色盤的連續色相中，第一個和最後一個色彩之間的適度差別（尤其是包含四到五個色相的調色盤），以及每個色相可能擁有的明顯明度差異和不同的顯色強度，都讓整體氣氛在營造上有充分的發揮空間，或和諧或衝突，一切隨心所欲。

相近色配色方案（color scheme）適用於你的專案嗎？如果你是以數位媒體來創作，那麼判別的方法十分簡單：請參考第 72 頁的「多彩調色盤的選色」。

兩種相近色調色盤

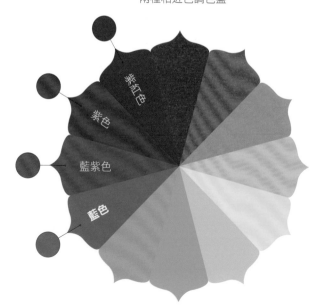

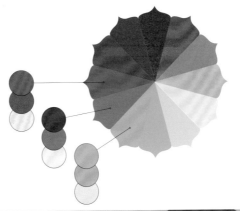

挑選相近色調色盤的基礎色彩──或是為任何本章提及之調
色盤挑選基色的過程──都只是讓調色盤趨向精煉的開端而
已：基於本章提及之色環的每個色相，都能在不違反其調色
盤定義的前提下，變得更淺、更深、更柔和或更鮮艷。例如，
對於以藍紫色、藍色和藍綠色等三個色相組成的調色盤，你
可以讓其中的藍紫色同時呈現偏深且低飽和的版本，以及偏
淺且鮮艷的版本，然後再加入藍色的深色和淺色變化，以及
藍綠色的低飽和與淺色版本──這些處理都不會打亂相近
調色盤的定義。

19 三分色（TRIADIC）

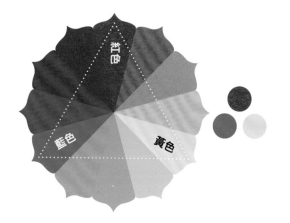

三種三分色配色

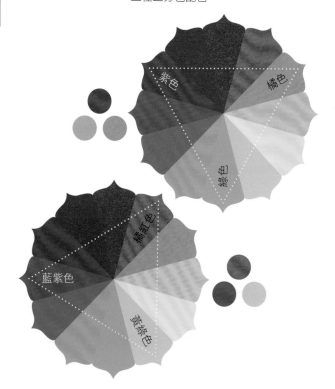

三分色調色盤是由色環上彼此等距的三個色相所組成。紅色、黃色和藍色是三分色的組合。紫色、橘色和綠色，以及藍紫色、橘紅色和黃綠色亦是。

色環上的任三個色相之間的距離，都沒辦法比三分色調色盤中的色相相距得更遠，所以也無法比三分色調色盤擁有更豐富的視覺多樣性。因此，透過三分色調色盤，你自然就可以展現多重性和分歧性的迷人魅力和蓬勃朝氣。只要將差異急遽的明度和飽和度套用至此調色盤中，就能夠強調這樣的氛圍；而限制其明度和／或飽和度的對比程度，則可使感覺趨於柔和。

此插圖中，唯一真正鮮艷的色彩出現在冰棒內部和猴子嘴周。其餘色相皆經過降低飽和度的處理，藉此確保飽和度最高的色彩能獲取較多注意力。本插圖大部分的面積都呈現低飽和度色，這種做法有助於使整體散發懷舊的感覺。

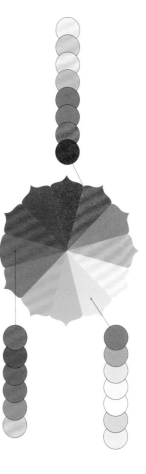

20 互補色（COMPLEMENTARY）

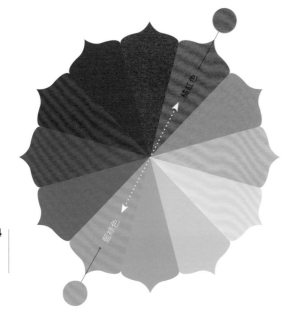

色相的互補色組合

幸好，色彩不需要有共通點才能形成美好的組合。包含互補色在內，只要根據作品欲達成的風格、美感和主題來調整明度和飽和度，任兩個色相都能美麗地相輔相成。（更多關於色彩、內容和美感之間的連結，請見第 70 頁的「天下無不是的色彩」）。

由於互補色在色環上的位置相對於彼此，因此能呈現出活潑的特性與生命力（於設計、畫作、音樂、時尚、建築和雕塑中，衝突感和對比性被經常用來強調最重要的主題）。

不過，互補色不一定非得火力全開地表現自我：視覺能量所投射出的觀感，可以藉由降低互補色調色盤的色相飽和度來變得柔和；限制色相間的明度差異也有助於此。

儘管互補色的名稱聽來和諧，但是它們其實是色環中位置相對的兩個色彩，而且兩者間完全沒有共通點。

54

無論你在視覺上和主題上的目標為何，於編製基於互補色的調色盤時，請多所嘗試。例如，試著將其中一個色彩（或兩色）擴充成一組單色調色盤，或是以其中一個互補色做為基礎，產生一系列深色且低飽和度的背景色，並讓另一個互補色延伸出淺色且鮮艷的點綴色。

注意：在使用互補色時，若兩者皆顯得鮮艷或明度相同（或相似），通常會被視為視覺處理上的失誤：令人不快的視覺噪音（buzz）經常會出現在此類色彩互相接觸的邊界。（更多關於潛在問題配色的說明，請參考第 78 頁「危險色彩」）。

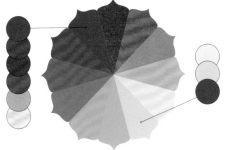

21 分離補色（SPLIT COMPLEMENTARY）

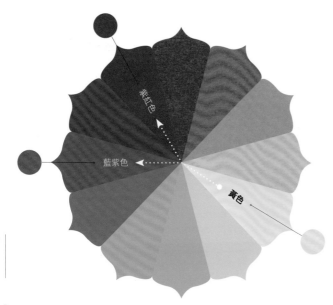

兩種分離補色調色盤

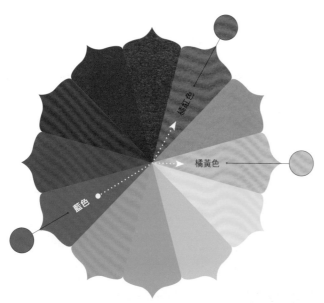

分離補色調色盤是以色環上之某個色彩與其互補色兩旁的兩個色相組合而成（例如黃色再加上紫紅色和藍紫色）。這類調色盤尤其適合在展現協調一致的同時，透露出一絲異議。

如此細膩的雙重性來自於分離補色調色盤獨特的配色方式——兩個相近的色相座落在色環的一端，另一個相反的色彩卻大膽地單獨站在對面相視而對。

就如同本章的其他調色盤，於打造分離補色調色盤的樣貌時，請透過研究各種可能性來探索調色盤的多變面貌，例如，將其中一個色相拓展成單色調色盤，以及加深、淡化部分或所有色彩，或是降低或提升其飽和度等。

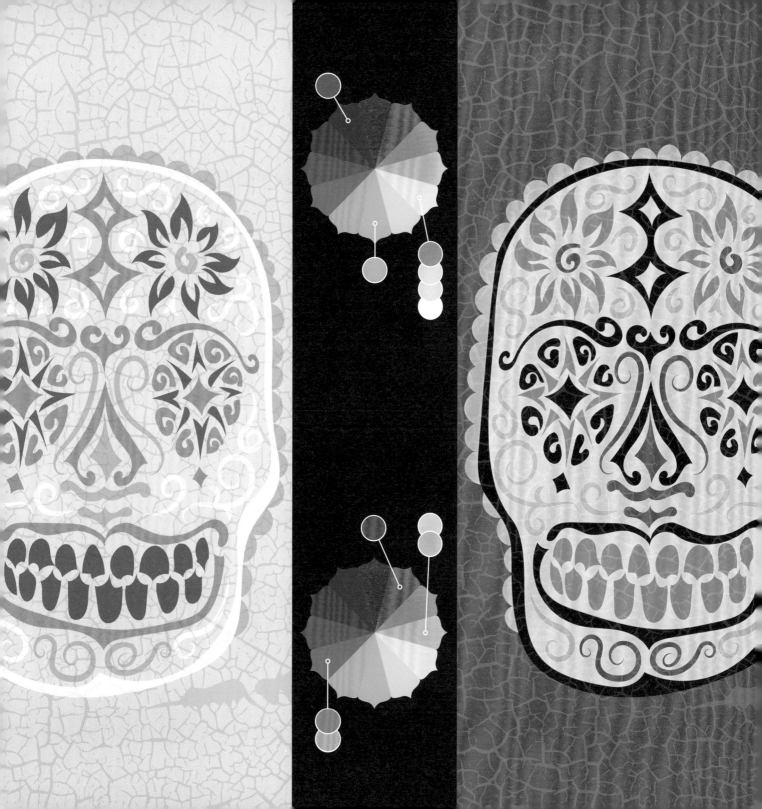

22 四分色（TETRADIC）

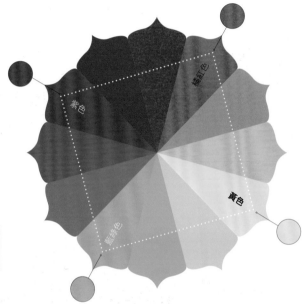

兩種四分色調色盤

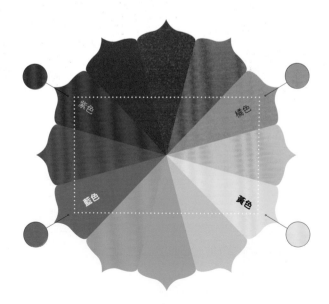

四分色調色盤：儘管在討論色環內的關係時，這個調色盤經常被忽略，但它仍是十分值得瞭解的調色盤。

四分色調色盤中共有四個顏色，其色相會在色環上形成一個正方形或矩形（兩者皆是由兩組互補色所組成）。

就如同三分色調色盤，由於四分色調色盤所擁有的色彩種類多元，所以同樣極具展現多樣性與散發吸睛魅力的潛力。四分色調色盤必定包含兩個暖色調色相和兩個冷色調色相，因此，在採用此類調色盤時請特別小心，務必避免其中的兩個暖色爭相獲取注意力（有時，對待冷色調色相也需如此）。處理方法其實很簡單：對於吸引過多注意力的色相，只要降低其飽和度，通常就能解決問題。

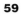

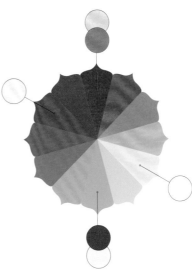

23 看起來出色就好

有些人相信特定調色盤總是能神奇地創造出迷人的配色方案──例如單色、相近色、三分色、互補色、分離補色，以及四分色等調色盤。

有些人則認為這些預設色環的衍生物，太過循規蹈矩也太過受限，實在不符合思想自由藝術家的選色過程。

實際上，上述色彩關係既不神奇也不受限，而它們成就偉大作品的潛能並非無庸置疑，也絕非微不足道。

請把這些調色盤的名稱視為標籤，只是為了方便區分色環內的色相關係──這些色相關係讓我們在尋求美觀且令人印象深刻的色彩組合時，能夠迅速瞭解，並且輕易地深入探索。

運用預設調色盤的結構時，有一個重要事項務必時時牢記：沒有任何經驗法則足以阻止你依據個人喜好來調整預設調色盤中的單一或多個色相──就算這些調整有違該調色盤的定義也一樣。譬如，你的藍配橘互補色調色盤中的藍色如果偏綠一點會更美好，那就放手加點綠色調吧！

換言之，相信你對色彩的直覺。如果你認為你現有的色彩直覺尚不足以信任，那就快點改善這個狀態，它真的沒這麼困難。

對於初學者，請特別著重於觀察傑出藝術家和設計師的作品。觀察的途徑有許多，例如參訪博物館、藝廊和藝術家的工作室，或是隨時注意設計作品、插圖和廣告年鑑內使用的素材，亦或閱讀歷史上和當代藝術的相關書籍。

另外，研讀、學習，並且獲取經驗。研讀本書及其他色彩相關書籍，與藝術家談論他們所使用的色彩，並考慮是否報名繪畫與／或藝術史課程。然後，非常重要的是，切勿忘了實踐你學到的東西（不論是在工作上或私底下）：透過你所創作的每個設計和藝術作品，探索嶄新的色彩創意。

設計師實用調色盤

24 單一色彩

設計印刷品外觀時，受限於單一墨色（例如客戶的官方 PMS〈Pantone Matching System － Pantone 配色系統〉色）和白紙，很可能是設計師所能遇到限制最為嚴苛的用色規定了。

好消息是，這實在無需被視為限制。就算只有單一墨色，一樣可以創建出吸睛的版面、影像和插圖。沒錯，該色彩需要夠深，以清楚地自白紙顯現出來，而顏色夠深的色彩同時也擁有更多可能性：彩色墨水能夠以不同濃淡比例呈現，創造出單色調色盤；我們能用完全不透明的色墨填滿頁面，以突顯反白或淺色的文字或插圖。當然，墨水也可以用來為版面上色，而該版面的美學結構和／或文字訊息必須足夠惹人注目，能夠引起並獲取閱覽者的注意。

相片和插圖也無疑能以單一色墨來印刷，尤其是當其明度結構夠明顯，足以不靠黑色墨水來清楚呈現自我的時候。

思索用單一墨色印刷某個影像的可能做法時，請確保自己透徹思考過其主題的類型。有時你可能需要反覆思量，譬如，在以半色調的亮紫色墨水印刷香蕉之前。（這種做法可好可壞──一切視作品欲表達的氣氛而定，究竟是蠢呆、認真、古怪，還是平淡無奇呢？）

無論是什麼案子，下次有人要求你運用單一墨色設計吸睛的印刷品時，勇敢接下挑戰吧！克服承接單色印刷案等情況所面臨的限制，並締造出頂尖的視覺產物，很少有方法比這樣更能證明一個人身為設計師的價值與天賦。

64

優雅、衝擊、簡樸 ▶

elegance

impact

simplicity

設計師經常會被要求以黑色再加上單一墨色來設計版面。例如名片、DM、海報等，都常落入此僅使用黑色和單一專色的設計案分類。

有些設計師將這類限制視為束縛。

有些設計師則認為，在創作有趣且令人讚嘆的視覺產物時，有力的構圖、聰明的用色，以及富主題性的元素，皆擁有十分強大的威力，而這樣的限制恰巧提供了展現這些威力的大好機會。

你屬於哪一種設計師呢？

26 雙色彩

請審慎看待美感和有趣主題的潛能，即使所能使用的色彩只有兩種墨色也一樣。

若想展現視覺上的能量，可以透過兩個高飽和度色相的組合來完成（只不過，對於明度相近的鮮艷色彩，處理時需要特別小心，因為它可能會導致第 78 頁提到的惱人視覺噪音）。另外，使兩色的色相、明度和／或飽和度之間形成強烈對比，也能夠散發出迷人的視覺魅力。

如欲降低美學上的氣勢與活力，則可降低兩色的飽和度，或是限制兩者間的明度差異。

關於印刷方面，請記得，對於僅運用雙色的印刷作品，能夠豐富其面貌的方法不只一種。首先，你隨時都可以透過加入各色的淺色版本，將它們分別拓展成一系列的單色調色盤。

另外，由於印刷墨水是透明的，因此你或許能夠讓兩種墨色互相重疊，以產生額外的色彩。例如，將黃色墨水印在藍色墨水上，就會產生綠色（於正式印刷之前，若沒有額外支付費用給印刷廠以求多試印幾次，也許很難預測它會產生怎麼樣的綠色，不過它的確會產生某種綠色）。

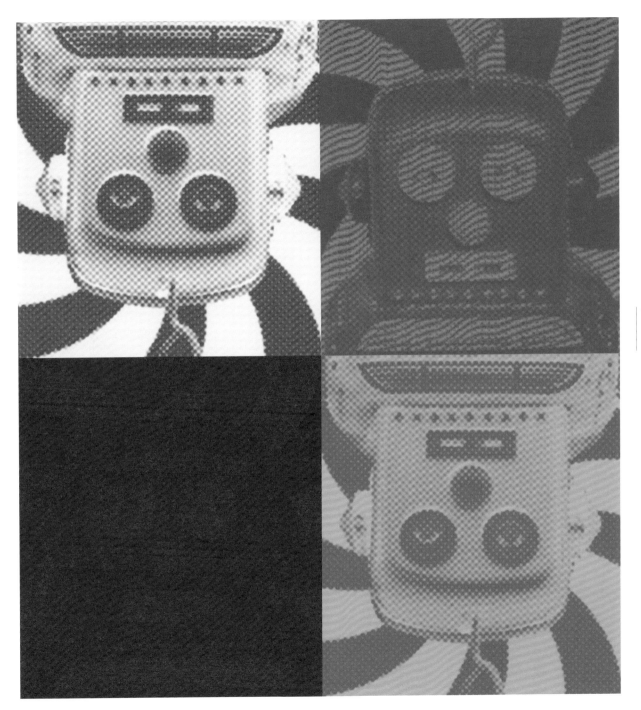

27 天下無不是的色彩

顯示於左上角的三個色彩是否是優良的組合呢？是也不是。一切取決於設計師決定以怎麼樣的飽和度和明度來呈現各個色彩。這三個色彩的飽和度目前皆為最大值，只要運用 Adobe Illustrator 的「檢色器」面板，即可找出它們的多樣變化，並產生顯示於上方和右側的七種配色方案。

關於設計，完美勝任某個專案的色彩，之於另一個專案或許慘不忍睹。譬如，鮮豔的深品紅色（fuchsia）在做為現代美髮沙龍的企業標準色時無比出色，但若放在工業焊接工廠的名片上，效果可能是個悲劇。

因此，於商業藝術的領域裡，沒有不好的色彩，只有不好的色彩應用方式，這點不論對於個別色彩或完整的調色盤色彩，皆是千真萬確。簡而言之，單一色彩或一系列色彩之價值的衡量標準，在於它們迎合目標受眾喜好的程度能否有效強調客戶欲傳達的訊息，以及它們是否明顯有別於競爭對手所使用的色彩。（請參考第 152 頁的「認識目標受眾」，以瞭解更多為客戶尋求有效色彩的相關知識。）

如果你已經決定將使用在多彩版面或插圖的色彩，也已經確認這些色彩滿足上述幫助客戶成功的準則，接下來，你在工作上還有一個有效使用色彩的法則需要牢記：天下沒有不好的色彩組合，只有糟糕的飽和度和明度應用。

不容置疑，任何色相組合都能構成有力的調色：只要對調色盤內色彩的明度及／或飽和度進行必要的調整，以確保各色相搭配起來賞心悅目，而且做為一個整體也能運作良好即可。（對於如何尋找和評估色彩之間迷人且令人印象深刻的關係，第 2 章和第 3 章皆有提供豐富的資訊和創意。）

28 多彩調色盤的選色

對於編制包含多種色相的調色盤，下述方法既實用、可靠又用途廣泛。

首先，選定一個色彩——此色彩必須有助於達成專案在美感和主題上的目標。這個起始色彩就是你的種子色（seed hue），你的調色盤將從它開始蓬勃壯大。

接著，找到種子色在色環上的位置。想要做到這點，你必須動用你的藝術直覺和色彩知識，來找出種子色源自於色環上的哪個區塊，尤其當種子色是某個色彩的深色、淺色或低飽和色版本的時候。例如，假設你的種子色是低飽和的豌豆綠（pea green），那麼它可能是來自於色環上的黃綠色區塊，因為，黃綠色在經過降低飽和度的處理後，就會變成多數人所認知的豌豆綠。（不論目前你的色彩直覺是否已發展完善，你對種子色之源頭的最佳猜測，其實就足以勝任了：這裡不需要科學上的精準度。）

然後，將種子色當作上一章提及之調色盤的起始色彩，藉此探索它和其他色彩之間的關係：單色、相近色、三分色、互補色、分離補色，以及四分色。右頁的圖解，演示著如何將豌豆綠當作兩種不同調色盤的種子色。

透過練習、耐心與經驗，你以這種方法探索調色盤可能性的速度和技巧，都將有長足的進步。此外，若你目前在思索不同調色盤的可能性時，會利用色環圖示來加以輔助（這種做法沒有什麼不對），到最後，你可能會發現，自己已能直接在腦海中完成大部分的調色盤建立工作——只需要極少圖解的輔助，甚至是完全不需要。

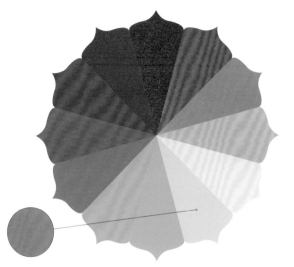

此低飽和度的豌豆綠，為本頁內六個調色盤的種子色——亦即起始色彩。

（第52頁）三分色

（第54頁）互補色

（第48頁）單色

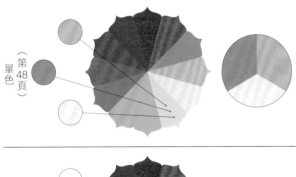

（第50頁）相近色

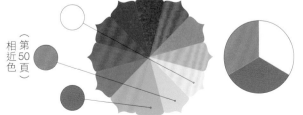

（第56頁）分離補色

（第58頁）四分色

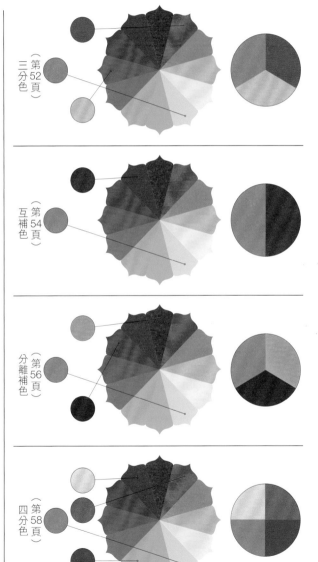

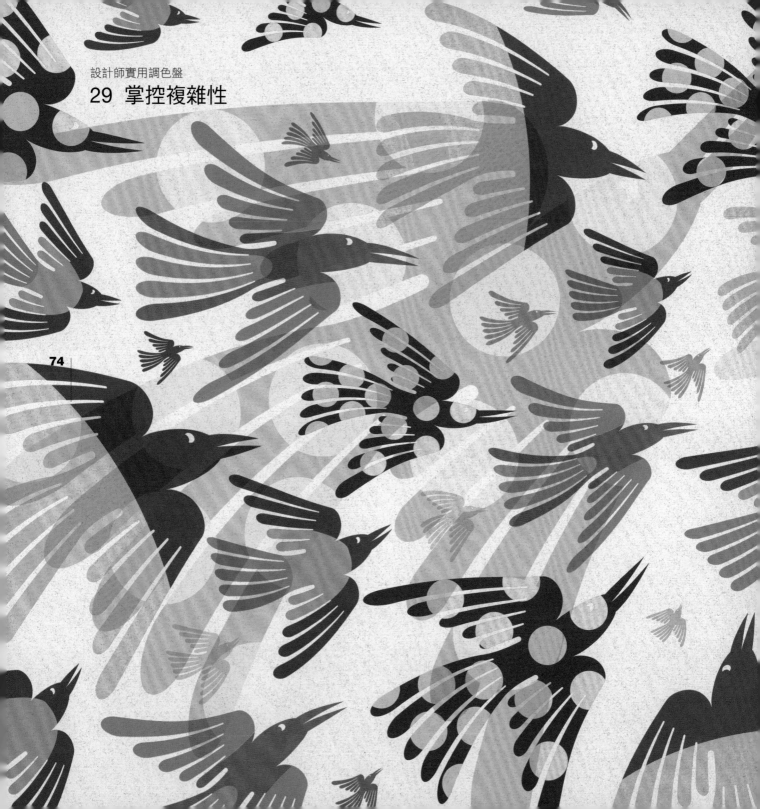

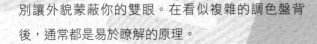

別讓外貌蒙蔽你的雙眼。在看似複雜的調色盤背後，通常都是易於瞭解的原理。

以本插圖中的色相為例，其使用的調色盤始於單一藍綠色，也就是所謂的種子色（請參考上一論題，學習種子色的知識）。該種子色成了某個三分色調色盤的起始色彩，接著，在套用至本論題的插圖之前，我們分別拓展此調色盤中的三分色，使每個色彩皆至少包含一個較深、較淺、較鮮艷或較柔和的版本。然後，為了營造更豐富的視覺複雜性，我們把許多構圖元素變得透明，並允許其相互重疊，以產生更多色相。

下次你接到的任務要求你建立視覺上顯得複雜的調色盤時，別再感到害怕。只要先找到種子色，然後在讓一切自此循序發展（延伸與茁壯）即可。另外，也請隨意把任何你想要新增的色彩丟進調色盤吧（更多創意想法請見第 60 頁的「看起來出色就好」）。

三分色調色盤

種子色

對於調色盤，究竟什麼時候該停止增加或移除色彩？答案是當調色盤所擁有的色彩數量恰好符合手中專案所需的時候──不多也不少。但是，到底什麼時候呢？這個問題的答案，當然是交由你來決定。

30　建立關聯性

對於在彩色影像和其所屬版面內的其他元素，數位工具使得建立兩者間的視覺連結變得非常簡單。

如果你經常使用 Photoshop、Illustrator 或 InDesign，那麼你應該已經認識「滴管工具（Eyedropper tool）」了。妥善利用該工具，就能辨識影像中特定部位的色彩並借用，再將所取用的色彩應用在其他構圖元素上。

你可以自影像取用單一色彩、雙色彩，或是其擁有的所有色相。你也可以將取自影像的色彩當作整個版面調色盤的種子色。

雖然我們未必需要或想要從版面內的影像借用與套用色彩，但是，為了讓影像在特定版面或藝術作品的內容中顯得適得其所，這是十分值得考慮的方法。

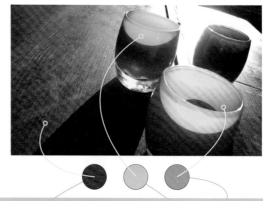

HEADLINE

Lorem ipsum dolor sit amet, consectetur adipisicing elit, sed do eiusmod tempor incididunt ut labore et dolore magna aliqua. Ut enim ad minim veniam, quis nostrud exercitation ullamco laboris nisi ut aliquip ex ea commodo consequat. Duis aute irure dolor in reprehenderit in voluptate velit esse cillum dolore eu fugiat nulla pariatur.

HEADLINE

Lorem ipsum dolor sit amet, consectetur adipisicing elit, sed do eiusmod tempor incididunt ut labore et dolore magna aliqua. Ut enim ad minim veniam, quis nostrud exercitation ullamco laboris nisi ut aliquip ex ea commodo consequat. Duis aute irure dolor in reprehenderit in voluptate velit esse cillum dolore eu fugiat nulla pariatur.

LOGO

31 危險色彩

本論題共有四項關於特定配色的警誡，每一項皆包含幾句說明文字，用以強調該注意事項，並且防範莽撞行事。

「切勿」因不同色彩爭相吸引注意力而擾亂視線。舉例說明，如果版面中不僅有色彩鮮艷的大標題、色彩鮮豔的插圖，還有——對，你猜到了——色彩鮮豔的背景，當雙眼凝視者它時就可能感受到令人不適的拉鋸。

例外：倘若你的藝術或設計作品的本意就在於營造緊張感、混亂，或是歌頌瘋狂，那麼，就請放手採用為爭取注意力而彼此搏鬥、啃咬的色彩吧！

「切勿」讓明度相同的鮮艷互補色彼此接觸。眾所周知，擁有相同明度且共用同一個邊界的強烈互補色，在兩者相接觸的地方，可能產生極其刺眼的視覺噪音。大多數的人都不覺得這種視覺振動（visual vibration）討喜。

例外：如果你試著重現 1960 年代的迷幻感，那當然，對於作品中同明度的互補色，你想要它們之間有多少相鄰邊界就能有多少。

78

「切勿」於你創作的設計或藝術作品中採用糟糕的明度結構。為了讓雙眼和大腦能夠瞭解其所見為何物，明度至關重要。良好的明度結構，還有助於有邏輯地引領閱覽者的注意力貫穿版面和插圖中的所有元素。

例外：此原則的例外情況極少──如果真的有的話。於套用色彩時，明度無疑是需要率先考量的項目，而在構築任何設計或藝術作品的明度時，都必須步步為營，小心謹慎地做決定。

「切勿」使用對象受眾不感興趣或不會受到吸引的調色盤。如果你運用在客戶宣傳文件和資訊文件上的色彩，無法與其目標受眾產生共鳴，那又有什麼意義？有誰會因此受益？所以，請著手瞭解你的目標受眾，並選用投其所好的調色盤（更多關於瞭解受眾的內容請見第 152 頁）。

例外：如果你是承接客戶案件的平面設計師，此原則對你而言就沒有例外情況。如果你是自發性創作藝術作品的設計師或藝術家，那你就可以自行決定所選用的色彩該迎合其他人的口味，還是自我滿足即可。

中性色彩

32 灰階與色溫

如第 24 頁所言，色彩擁有溫度：偏向紅色、橘色或黃色的色相被視為暖色；偏向綠色、藍色或紫色的色相則被視為冷色。

灰色同樣可以偏暖或偏冷。暖灰色帶有一點紅色、橘色或黃色調；冷灰色則略為偏藍、紫或綠。

灰色還有個分類是其他色彩無法達到的：中性色溫（temperature neutral）。中性色溫的灰色精準地落在暖色調與冷色調中間，不帶任何其他色相。

如果你是藝術家或設計師，建議你不斷地拓展對各種灰色之性質、特性和調性的認知。你拓展得越廣，就越能摒除灰色間接等於無聊和無用的迷思。

冷色

中性色

暖色

以灰色為基底的色相，可以局部使用在美麗的插圖、圖形和圖樣上：例如不同的暖灰色、不同的冷灰色，或是暖灰色和冷灰色的混搭。

暖灰色和冷灰色也十分適合做為鮮艷點綴色的背景，以形成對比。例如，置於冷灰色背景的鮮艷暖橘色，會顯得如火一般熾烈；而暖灰色背景上的冷峻淺藍，將呈現出完美的冰清玉潔。更多灰色搭配其他色彩的調色盤範例請參考第 92 頁。

82

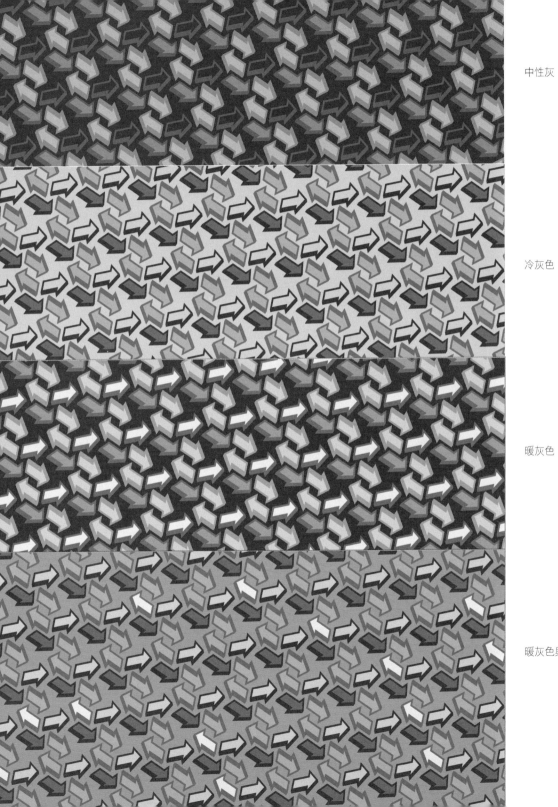

中性灰

冷灰色

暖灰色

暖灰色與冷灰色的組合

33 到底何謂棕色？

棕色單純只是一個標籤，而且名稱很模稜兩可，明白這點十分重要。對於棕色，以低飽和橘色之類的詞來形容，或許更精準且不解自明，因為多數人認知的棕色，其實就是大幅降低飽和度的橘色、橘紅色或橘黃色。

不過，稱棕色為棕色其實也沒什麼不對——只要你清楚明白棕色與其他色相沒什麼不同，都來自於同一個色環，而不是有別於其他色相的品種。懂得這個知識，可以讓你在混合、選擇和應用棕色至版面和插圖時，更加得心應手。

棕色也可以藉由某個暖色與其互補色的混合來產生。最終呈現的棕色調取決於各色料使用量的多寡，以及是否加入黑色和／或白色。

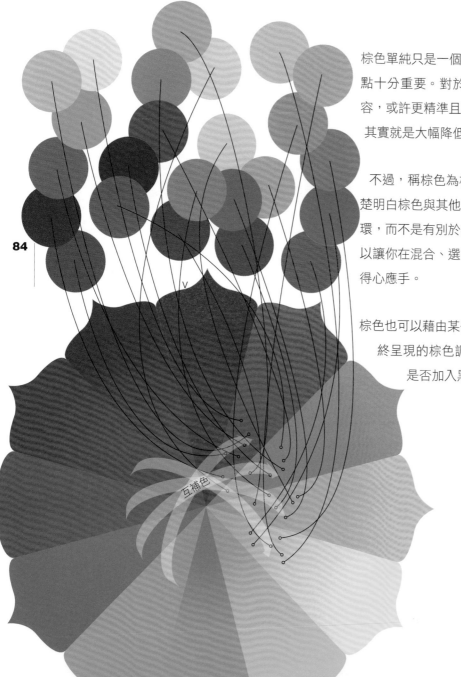

互補色

84

將三分色調色盤的三個色彩加以混合，同樣能產生棕色。事實上，所有不含黑色的棕色，都至少包含一點三原色（亦即原色三色組〈primary triad〉）。

關於色溫，棕色通常偏暖色，因為多數棕色皆明確包含來自色環上暖色區塊的色調。然而，部分棕色則顯得較其他棕色偏冷色。胡桃棕（walnut brown）就是其中一例，它呈現明顯的藍色或紫色調，尤其是與其他真正的暖棕色擺在一起時。

色溫相近或相對的棕色可以用來打造迷人的插圖和圖樣，而棕色（包括名為暗黃色〈buff〉、象牙色〈ivory〉、駝色〈beige〉、大地色〈earth tone〉、咖啡色〈coffee〉和巧克力色〈chocolate〉等淺棕色或深棕色）就如同灰色，也是用以搭配鮮艷和半鮮艷點綴色的良伴（更多關於棕色與其他色彩的搭配，請見第 94 頁）。

上圖中的每隻蟲都是以棕色上色，而這些棕色皆是取自於這些標本頭部的色彩：紅色、橘色、橘黃色，以及黃色。用以產生各色相之棕色系列的工具是 Adobe Illustrator 的「檢色器」面板。

34 中性色彩組合

大部分為紅棕色，再加上一些黃棕色做為點綴色

棕色和／或暖灰色與冷灰色的組合，不僅能夠做為有效應用至影像的獨立調色盤，也可以當作理想的背景色相，以及用於為圖樣、材質和插圖等不顯眼的背景元素上色。

若想找尋棕色和／或灰色的出色組合，其中的真理就在於：請果斷，追求調色盤色相之間的清楚連結，要不然就追尋其間的明顯差異。共通的色調和／或相同的色溫，都能夠連結棕色或灰色調色盤的成員。相反地，色彩和色溫上的顯著差異，則可以營造出中性色相之間的良好對比。

組合中性色彩時，務必避免不確定感：不同卻又差別不大——或是類似但又不這麼相像——就無從讓閱覽者清楚地感受到該配色是由盡責創作者刻意且幾經思量後，嚴選而出的組合（反而像是個對工作漫不經心的人隨機選出的配色）。

數種冷灰色搭配單一深暖灰色和單一駝色

黑白組合再搭配個性不同的數種棕色

偏綠的多種深灰色搭配偏紅的數種淺灰色

35 棕色加黑色

儘管大家普遍認為，以黑色鞋子搭配棕色褲子，屬於時尚流行上的失誤，然而，這種看法可能正確，也可能不是——取決於穿的人是誰，評斷的人又是誰。

無論如何，請記住，在視覺藝術裡，沒有任何規定禁止黑色與棕色互相搭配：一切只關乎你是用怎麼樣的棕色來搭配黑色，以及你這麼做的原因。

首先討論原因。受眾的喜好是考慮將黑色和棕色置於同一個調色盤的原因之一。例如，喜愛打破成規、古怪和都會風的受眾，可能就非常接受同時包含皮革棕（leather brown）和炭黑色（charcoal black）的調色盤（也許再搭配上紗裙粉〈tutu pink〉和粉末藍〈powder blue〉）。當想暗示的藝術風格剛好是採用棕加黑的調色盤時，也很適合選用此配色方式——例如，日本的浮世繪。

在尋求棕色和黑色的動人配色時，所需遵守的字詞相同於上一論題：請果斷。果斷地決定黑色和其周遭的棕色該擁有強大的關聯性，還是應刻意與之對立。帶有黑色調的棕色通常能與黑色打造出具關聯性的觀感（以紅色加上黑色所產生的棕色，很容易符合此分類，接近暖灰色的淺駝色和深棕色亦是如此）。明確偏紅、偏橘或偏黃的棕色與黑色之間能產生怡人的對比，因此同樣能夠與黑色完美匹配。

本插圖中，偏黃色調的棕色
與黑色之間呈現賞心悅目的
對比感。

36 黑色的種類

黑色的種類？黑色不只一種嗎？沒錯，千真萬確。即使是黑色也有多種不同面貌。

如同灰色，黑色也可以呈暖色、冷色或中性色。不論你是運用顏料的藝術家、處理印刷媒體的設計師，或者兩者皆是，這點都是非常重要的知識。多數黑色顏料和墨水在飽和度最高且完全不透明的狀態下，看起來都很相似，然而，當不同的黑色色料經過稀釋（例如使用顏料時），或是以中等或偏淺的百分比印製時（譬如運用印刷墨水時），所得出之灰色的色溫就可能是偏暖、偏冷或中性。

對於以壓克力顏料創作的藝術家，他們共有碳黑色（carbon black）、骨炭黑（bone black）、戰神黑（mars black）…等等可供選擇：碳黑色稍微偏冷色調、骨炭黑略偏暖色調，而戰神黑則較偏棕色。

對於處理 CMYK 色彩的設計師和插畫師，他們可以透過於 CMYK 色彩配方中增加彩色的百分比，來讓版面和插圖中的黑色和灰色偏向暖色或冷色。右頁呈現的是五種透過全彩調色的黑色。

攝影師也可以選用不同的底片、不同的化學藥劑、不同的相片用紙，以及不同的噴墨墨水，藉此讓影像中的黑色和灰色偏暖色、冷色或中性色。

哪種色溫的黑色適合你手邊的專案呢？你的藝術感告訴你什麼？暖黑色——以及與其類似的暖灰色——是否能為你的整個調色盤增添獨特風格或時代感呢？如果採用冷黑色或中性黑，效果會是如何？於創作設計、藝術和攝影作品時，請留意不同的黑色和灰色：特別注意不同色溫的黑色和灰色所產生的風格與視覺效果，當作品欲呈現的風格與視覺效果與之相符時，就可以採用該黑色。

複色黑（rich black）是 CMYK 全彩印刷的專有名詞，它是不只利用黑色墨水印刷而出的黑色。下圖中，四種以不同 CMYK 比例調配而出的複色黑，依序圍繞著單純以 100% 黑色墨水印出的圓形色塊。它們之間的差別不甚明顯（你可能需要充足的光線和特定角度，才看得出來），然而，對於某些印刷專案來說，這點差異就值得讓人費心深入探究。另外，如果你想將反白且筆畫纖細的文字或細線置於運用多色疊印而成的複色黑區塊，請注意到墨水的對齊問題很可能會發生。

50%

50%

75c · 67m · 67y · 90k
Photoshop預設的複色黑

70c · 0m · 0y · 100k
冷複色黑

0c, 0m, 0y, 100k

0c · 50m · 60y · 100k
暖複色黑

50c · 50m · 50y · 100k
其他複色黑

50%

50%

37 彩色搭配灰色

再次提醒,請果斷:以灰色搭配彩色的關鍵,就是明確地以營造視覺一致性為目標,或是明確地製造出刻意的衝突感。

運用暖灰色或冷灰色來構築不顯眼且具視覺襯托效果的背景,以突顯色彩較吸睛的文字、圖形和影像。

92

另外,灰色也可以用特別的方式使用在插圖內較不重要的元素上,藉此為影像中其餘色彩鮮艷的部分打造發光發熱的舞台──如本論題的插圖所示。

視覺一致性:此插圖中的鮮艷冷色,與構圖中其餘部分的冷灰色完美結合。

刻意的衝突 1：插圖中央的暖色部分與其周圍的冷灰色，形成強烈又賞心悅目的對比。

刻意的衝突 2：插圖中央的元素呈現冷色調——刻意使它自周圍的暖灰色中孤立出來。

38 彩色搭配棕色

棕色搭配任何色彩都可能產生美麗的配色。當然可以。畢竟，如本章稍早的內容所提及，棕色本身就是所有色彩的混合體，因而不管搭配的色彩為何，兩者間至少都有些共通之處。

在運用棕色時，有一點需特別記住，棕色可能來自於色環上的任何區塊，因此其所能散發出的視覺特性也同樣豐富多元。棕色可以變得柔和、變得鮮艷（至少是相對鮮艷）、變淺或變深。棕色可以顯得陰鬱沉悶、大膽時髦、焦慮不安和興高采烈。棕色還能傳達出熱咖啡、沁涼啤酒、柔軟皮革、乾裂的土地，以及香濃巧克力等觀感。

在決定什麼棕色該搭配什麼色彩時，請多加利用不同棕色所能提供的多元視覺特性和主題特性——只不過需瞭解到，讓棕色和其相鄰色彩之間明確地呈現關聯性，亦或清楚地形成強烈對比，通常是比較明智的做法。顯示於右頁的圖示，皆是棕色搭配其他色彩的有力調色盤。其中，有些配色之所以會成功，是憑藉著各色之間相近的視覺特性；有些則是因色相、飽和度和／或明度間的對比而大放異彩。

探討棕色時，還有一點值得一提。棕色無論在樣貌、氣氛和觀感上都擁有極其豐富的多樣性，因此特別會受到大眾不斷改變的喜好和厭惡所影響。只要觀察前幾十年的印刷品和線上素材，你就會瞭解，曾經蔚為風潮的棕色，如今是如何清楚地被媒體棄之如敝屜。

一致性：鮮艷的洋紅色舒服地安置在色調相近的棕色裡。

刻意的衝突：冷色調的淺藍色與深暖灰棕色產生強烈的對比。

一致性：此處採用的鮮黃色，很容易與圖中偏黃的棕色產生連結。

刻意的衝突：本範例中，粉綠色清楚地將自己從偏紅的棕色孤立出來。

39 粉彩中性色
（PALE NEUTRALS）

粉彩中性色總是團體行動。此分類中的色相，能在不吸引太多注意力的前提下，為任何藝術和設計作品訂定調性（不論是氣氛上或美感上的調性）。

粉彩中性色（以及任何極為蒼白的色彩）不僅在用來為插圖或邊框上色時，能安靜地做好設定主題的工作，還能在做為文字和其他構圖元素的背景色時，扮演好視覺上和主題上的角色──如本論題的背景所示。

第 192 頁起的第 12 章「色彩與印刷」提到，選擇 CMYK 色彩時，運用紙本的色彩指南非常重要。在挑選用於背景的淺色時，尤是如此：多數電腦螢幕在呈現粉彩色系時，通常無法精確顯示。

40 降低飽和度的選擇

在運用 Photoshop 為彩色插圖或彩色相片做最後潤飾時，建議稍微偏離你正常的工作流程，多花點時間，看看作品裡的部分或所有色彩在降低飽和度後，會使作品呈現怎麼樣的風貌，不論飽和度是只降低一點點、中等程度的降低，或是大幅降低，這麼做通常都十分值得。

經過處理後的成品或許會讓你大為驚嘆。相較於原本擁有完整飽和度的影像，其中一個降低飽和度後的版本很可能更加令人驚豔、更具現代感、更吸引人，以及／或是擁有更豐富的情緒。

不論你最後選擇的是低飽和度的版本或較明亮的版本，測試方法都很簡單：於 Photoshop 開啟影像，並開始逐一評估各個選項。

若想在不改變原有影像的情況下產生插圖或相片的低飽和度版本，其中一個便捷的方法是於 Photoshop 中開啟影像，新增一個「黑白（Black and White）」調整圖層（adjustment layer），並運用調整圖層的「不透明度（opacity）」設定來限制透出圖層的色彩量。另外，還可以透過調整圖層控制面板中的下拉式選單和滑桿，進一步調整影像外觀，並觀察所呈現的不同效果。

你也可以運用「色相／飽和度（Hue and Saturation）」調整圖層來降低插圖或相片中的色彩飽和度。透過此調整圖層控制面板中的下拉式選單和滑桿，即可降低影像中的所有（或部分）飽和度。

電腦讓此類探索變得非常簡單迅速，因此，每當為攝影作品或插圖探索不同的色彩選項時，別忘了多加利用這些現代科技。在決定哪個方案最動人心弦之前，請至少嘗試五六個、十幾個，甚至更多不同的結果（並且記得在實驗過程中，把可能堪用的影像版本儲存起來）。你會很驚訝地發現，最終找到的最佳方案，往往是在多次滑鼠操作後才乍現眼前。

原始相片

大幅降低整體飽和度的版本

降低飽和度並增添黃色調的版本

降低飽和度並增加對比的版本

與視線互動

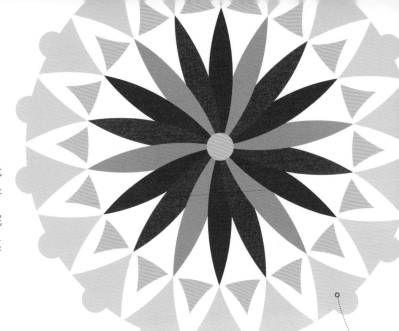

41 透過色相引導

對於設計優良的版面，若想將注意力帶到主要元
素上，明度扮演攸關成敗的角色（如第 34 頁所
言）。一旦閱覽者決定更深入瞭解版面內容的完
整含意和訊息，良好的明度結構也有助於引導其
視線貫穿整個版面。

當然，版面或插圖中的色彩，對於版面訊息和風格
的呈現也同樣有所貢獻。

對於引導視線，藉助色彩一點也不難，只要設計師
在處理時，能夠牢記版面目標，並且注意各色彩的
明度和飽和度對這些目標有何影響即可。

此圖形的色彩鮮艷度中
等，所獲取的注意力少於
本頁上方的圖示。

舉例說明，假設某個案子的設計師想將注意力帶到大標題上，就可以在大標題和其背景之間建立強烈的明度對比，藉此達成目的。另外，將吸睛的色彩用於大標題，並將其置於飽和度偏低的背景，也可進一步強調大標題。而接下來，此作品的設計師可以運用不同的色相、明度和飽和度，引導閱覽者的視線前往較不重要的構圖元素，然後再帶到其他幾乎完全不重要的元素──只要依照各元素所需被關注的量，來調整其明度和色彩即可。

當你翻到這個頁面時，你的視線應該會先落到這個圖形上。此圖形之所以獲取最多的注意力，並不是因為其尺寸或位置，而是由於它的色相。其所採用的色相明顯較其他頁面上的元素更鮮艷。此圖形內強烈的明度差異，同樣有助於使其顯得醒目。

這個圖形能在不怎麼吸引注意力的情況下，為此頁面增添裝飾性和創意感，除了因為它的顏色偏淺且飽和度偏低之外，也因為其中的明度差異有限。這類顏色較淡的設計同樣能做為文字的背景。

就連這些標註容器的色彩也是經過精挑細選，以讓它僅吸取恰到好處的注意力：不太少也不太多。

42 藉由色彩強調

f（如果）你真想讓點綴色殺出重圍，獲取最高注意力，那就強力地壓制其周圍的所有色彩吧！

將點綴色置於扮演配角且飽和度經有效降低的色相之中，只要處理得當，它甚至不需要特別淺或特別鮮艷，就能夠自其周遭脫穎而出。譬如，右頁中的點綴色其實是飽和度頗低的黃色，如果將它放在純白的背景裡，一點都不顯眼（此黃色相同於本文一開始的英文大寫「I」）。

此插圖中的低飽和黃色或許既溫吞又平凡，然而，當它處於深冷灰色和深棕色的背景之中，就能大放異彩。這個黃色的飽和度若再提高一些，可能還會更加醒目。

43 建立演員陣容

對於架構有力且應用妥當的調色盤，我們也可以將其中的色彩比喻為演員。

當製片（producer）和選角指導（casting agent）想要在舞台劇或電影裡安排演員，他們通常會尋找一到兩位主角、少數幾位配角，以及數量較多的臨時演員，用以填滿場景。

為版面或插圖挑選色彩也是類似的狀況：先挑一兩個主要色彩，接著挑幾個配角色彩，最後再選一些其他顏色來填滿版面，藉此進一步鞏固作品的樣貌和感覺。

106

本論題共有四張相同的版面，演員陣容共有三種棕色和一個帶點灰色調（但仍相對較明亮且鮮艷）的橘紅色，它們會在四個版面之間互換角色。其中，僅有最深的棕色和橘紅色足以擔任主角——棕色是因其擁有的明度最低，而橘紅色則是由於它的色溫最暖且最鮮艷。

上圖中，深棕色不僅將注意力帶到版面內最大的文字上，同時還為整個設計建構了清楚的邊界。而在其餘三個設計裡皆是做為點綴色的橘紅色，於此處則是負責扮演輔助的角色，用以替表現力不這麼高的三種棕色提供魅力十足的背景。

在開始選擇和套用色彩至你的設計或藝術作品後，請決定哪個構圖元素應當受惠於主角色彩所擁有的視覺吸引力（於某些情況下，可能是幾個色彩協同產生的視覺吸引力）。另外，還需決定哪些色相該套用至構圖中次要的元素——不論是文字、圖片、插圖或裝飾——並善用色相、明度和／或飽和度，使用於次要角色的色彩顯得內斂一些。

一旦你所選的色彩都已經就定位，請透過詢問自己以下問題來評斷成果：「主角色彩真的有成為舞台上的焦點嗎？還是有其他色彩爭相獲取注意？擔任配角的色相，是否完美無缺地落在過度醒目與不夠醒目中間的平衡點？如果有所不足，該做哪些調整來讓這個作品變得優秀？」

此範例中，橘紅色明顯成為吸引目光的焦點，因為其背景是比它深色許多的棕色。最深的棕色則被用於次要元素，亦即說明本作品功能的文字—— GIFT CARD（禮卡）。

於此版本內，在之前幾個設計裡皆顯得不太醒目的鳥，因套用了點綴色而變得十分顯眼。對於這個版面，究竟哪種上色方式才「正確」呢？一切皆取決於你所追求的樣貌、感覺和功能性。在決定哪個角色該由什麼色彩扮演之前，請徹底探索所有不同的可能性。

44 色彩與深度

我們的眼睛似乎很喜歡看到 2D 媒體突然出現僅發生在 3D 世界裡的畫面。運用深度的錯覺,將閱覽者吸引至呈現於紙張平面或數位顯示器平整表面的任何版面及影像。

是什麼讓立體繪圖產生深度的錯覺呢?首先,是視覺透視(optical perspective)。事實上,視覺透視本身就能完美地呈現出立體感,完全無需藉助色彩,不過,色彩不但能有效鞏固並加強深度感,還能夠為影像增添主題上和美感上的趣味性。

利用色彩增進立體感的錯覺時,請把明度的考量擺在第一優先。現實生活中,告知大腦所見之立體形狀為何的,正是色彩的低明度、中明度及高明度。於平面製圖時,明度打造立體感的作用也不會變。

如果你想在圖形或插圖內營造具說服力的立體感,請將此經過畫家證實的訣竅牢記在心:相較於看起來距離較遠的物體,當所描繪的物體應顯得離閱覽者較近,就應該賦予其較廣的明度範圍;而場景中的色彩鮮豔度,應隨著其距離越遠而降低;此外,主要環境營造出來的效果,對物體的影響也應當隨著該物體距離漸遠而漸增(以塵土飛揚的戶外環境為例,隨著距離漸遠,色彩的整體色調也會漸趨大地色與低飽和度)。

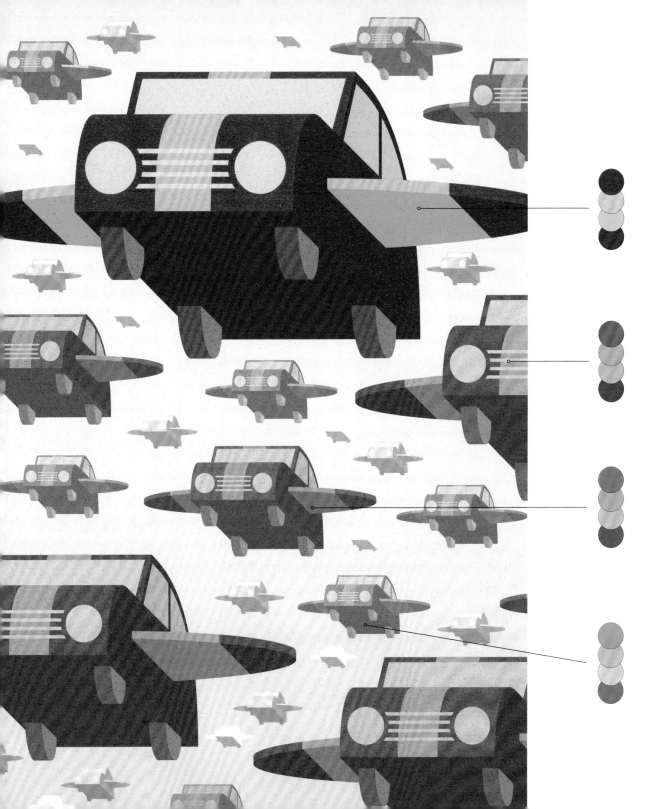

45 什麼顏色屬於陰影？

關於陰影，有件事需要知道：它們鮮少不與光線同時存在（因此也鮮少不伴隨著色彩）。我們看到的絕大多數陰影，皆充滿著複雜間接光的混合物，這些間接光會先照射並反彈自無數表面，最後落到陰影區域內，而那些表面會造成色相的改變。

聽起來很複雜？沒錯，它的確非常複雜。而這也是為什麼陰影的色彩如此難以預測或辨識。

暖色光、冷陰影；冷色光、暖陰影。對於人體、植物、動物、物體或景色，畫家在描繪其中未受太陽、燈泡、火燄或任何光線直接照射的部分時，可能會以此原則簡單歸納。

決定如何刻劃陰影的色彩時，這個經驗法則既實用又用途廣泛，很值得牢記於心——然而，對於未直接受到光線照射的區域，這絕對不是唯一的藝術呈現方式。

事實上，陰影中的色彩，由於其極為複雜的天性，所以少見地同時適合以寫實或藝術風格呈現。不僅如此，即使是狀似寫實的影子，同樣能以色彩隨機的抽象色塊任意填滿。不相信嗎？看看右圖吧。

這個故事給我們什麼啟示？在為插圖的陰影區域挑選色相時，別感到害怕。你可以嘗試上述畫家口中的暖配冷法則，或是運用第 40 頁提到的色彩加深方法，並且，只要手上的專案允許，請盡量嘗試各種與真實陰影毫無關聯的做法。

46 讓色相呼吸

版面和插圖能夠——而且經常必須——填滿豐富繽紛
的色彩，以將令人讚嘆的美妙畫面和欲傳達的主題
灌入雙眼。

不過請記住，有時候，簡約得多的呈現方式反而最
賞心悅目，效果也最好——這種方式甚至可能包括
一整片如汪洋般的純白空間。

47 以色彩做為背景

多數版面的彩色背景皆遵循以下該與不該：該強調版面欲傳達的情境和風格；不該干擾版面的視覺清晰度。

從情境上來看，背景色透露出的氛圍應等同於其餘版面元素尋求的氣氛。於套用背景色時，到底哪個顏色有助於傳達作品訊息，決定權就握在你的手上，亦即設計師的手上。請思考這一點並考慮你的選項：基本上，任何專案都至少有幾個色彩能夠適用。

不確定該考慮哪些背景色嗎？請觀察目標受眾喜歡的媒體。這個族群喜歡的色彩有哪些？哪些已被過度使用？哪些看來適用？（請見第 152 頁的「認識目標受眾」，以更瞭解如何評估潛在閱覽者的喜好。）

純粹以實用的角度來看，請確保背景色的明度和飽和度有助於突顯版面的主要元素。

大多數情況下，這表示得選用顏色不會太深、太淺，也不會太鮮艷的背景，以免和用以傳達版面訊息的元素爭相獲取注意。如果你所選的背景色犯了其中任何一個錯誤，除非你是為了營造特定情境而刻意採用難以閱覽的配色來呈現元素，否則就必須調整背景色及／或用於版面前景元素的色彩。

另外，切勿完全仰賴電腦螢幕來判斷該如何進行調整（請見第 178 頁的「所見即所得之夢」）。運用正確的色表和紙本打樣來瞭解版面色彩與元素在輸出後的樣貌。

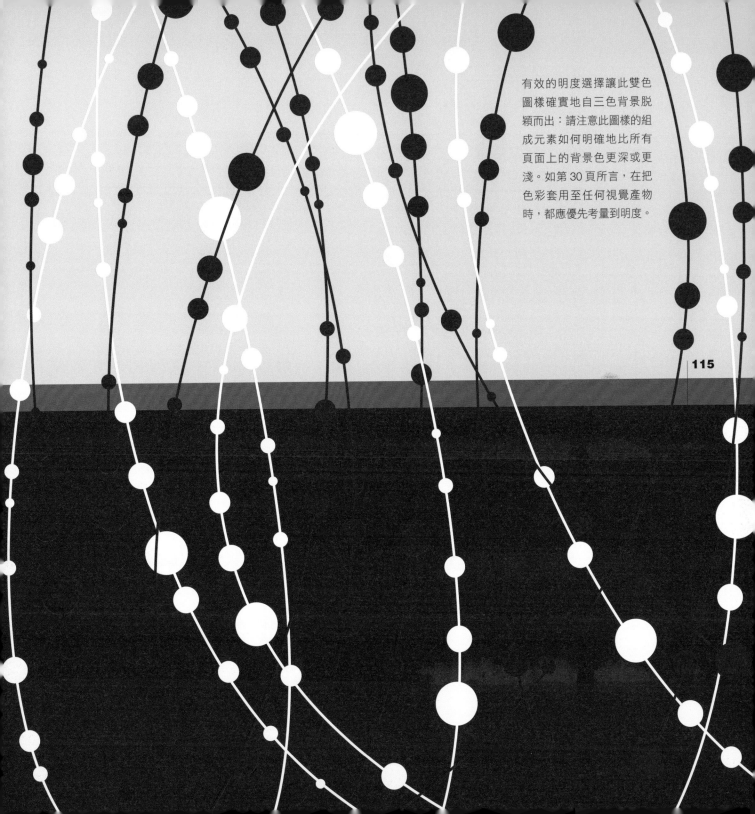

有效的明度選擇讓此雙色
圖樣確實地自三色背景脫
穎而出：請注意此圖樣的組
成元素如何明確地比所有
頁面上的背景色更深或更
淺。如第 30 頁所言，在把
色彩套用至任何視覺產物
時，都應優先考量到明度。

48 以背景色當作版面元素

背景色的角色——如上一論題所言——通常是負責
輔佐與加強版面或插圖的主題和視覺外觀。

然而，有時候，背景本身就能在設計或藝術作品中
扮演傳遞主題的主要元素。

下次你為某個專案激盪創意時，請放下手邊的工作
並自問：「對於我正在處理的主題，是否有什麼顏
色能與它產生直接的色彩關聯？」如果答案是肯定
的，說不定你可以讓版面內的其中一個或多個色彩
擔任傳遞概念的工作，儘管這些工作一般是由大標
題或插圖來負責。

49 包容之眼

在我們前往下一章之前，這是最後一個關於與視線互動的重點。

科學家形容眼睛是極其複雜且嚴厲的器官，而且能夠與大腦協同辨識出上千萬種色彩之間的差異。事實上，腦部掃描顯示自眼睛傳達至大腦的視覺資訊，複雜到需要人類整整半個大腦來接收和處理。不僅如此，眼睛這個感覺器官非比尋常地靈敏且迅速：操控眼睛動作的肌肉比人體任何其他肌肉都來得活躍且精準。

聽起來，眼睛似乎是個難以取悅的客戶，不是嗎？其令人驚訝的敏銳度和無法變更的內部結構，勝過地球上最多功能的電腦，而且又誇張地充滿活力，眼睛想必是全世界最難搞的客戶了。

然而…事實不然。連一點邊都沾不上。其實，眼睛一直都富有玩心，總是願意妥協，而且在感覺色彩時非常地寬容。

以右頁的雪人為例，她的雪是什麼顏色？顯然離白色有段不小的距離。（想知道雪人身上的色彩離白色有多遠嗎？請將 113 頁到本頁之間的頁面略往右捲，以將 113 頁的背景色放在她的身體中段，然後比較「幾近純白的」紙張和雪人身上「完全不白」的著色。）

此時，我們看著雪人的雙眼彷彿訴說著：「沒關係，雖然她的雪是淺灰駝色，場景中的天空又是斑駁的棕褐色，但是我瞭解它的意思，而且我也接受它。」

你還記得第 31 頁上的圖例嗎？其中的女性臉部是以極不尋常的色彩上色。那兩張影像中的色彩，一點也沒有影響眼睛辨識物體的能力。

在處理色彩時，請記得你擁有這樣的自由度。眼睛擁有卓越的分析能力，以及伸縮自如的感知能力。這點對於把自己的作品呈現在其他人眼前，著實減輕了不少壓力。

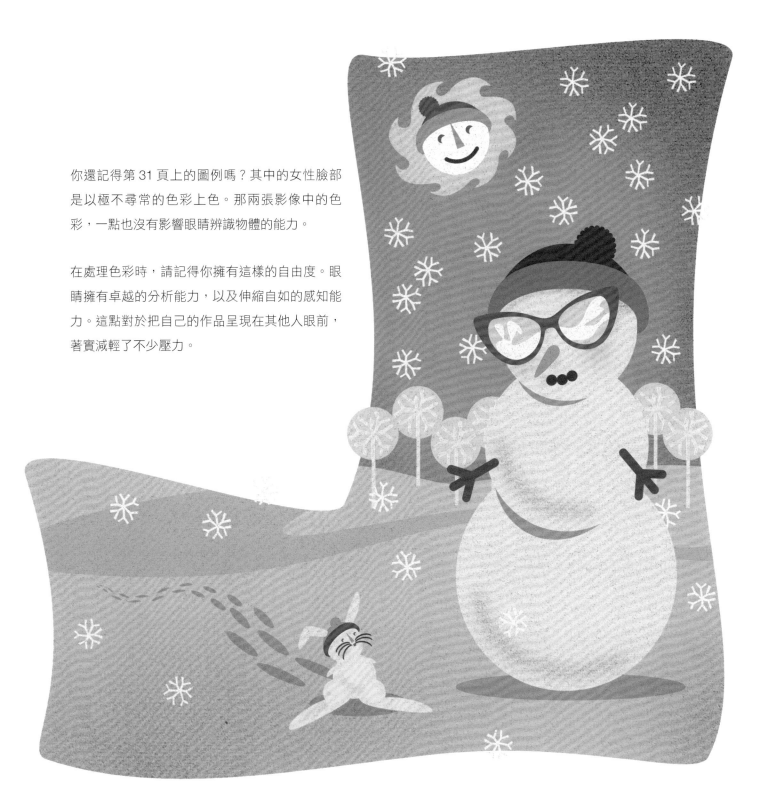

插圖、圖形和相片

50 規劃與套用

創作 LOGO、版面和插圖時，設計師和插畫師必須做各種重要決定，舉凡內容、構圖、風格和色彩等。這裡有個建議：只要情況允許，在開始上色之前，請先利用灰階來建構作品的樣貌、結構和感覺。

為什麼要遵循這套先灰階再上色的程序呢？因為，在你清楚哪些東西需要上色及調色盤所需的色相數量之前，通常上了色也沒意義。

此外，在上色前先以僅有明度的灰階模式來創作，還能讓你的大腦得以休息，使其在全神貫注於色彩前，能先徹底專注在內容、結構和風格的錯綜面相。

Illustrator 可以讓這個步驟變得簡單：只要你完成了以灰階創作的 LOGO、版面或插圖，而且整個構圖的灰階明度結構看來也頗不錯，就可以開始運用軟體中的「色票（Swatch）」面板控制項，將所有灰色取代成你所選的色彩——這些色彩的明度需要相同於其取代的灰色。

在以顏料作畫時，同樣能依循此方法。先以灰階完成初稿，再於完稿時以色彩逐一覆蓋原本的灰色（數世紀以來，運用傳統工具的藝術家在作畫時，皆是採用這種方法，而你在以數位媒體創作時，同樣能將其應用其中）。

51 增進明度間的差異

對於版面或插圖內的色相，只要不同色相之間的明度有明顯差異，就一定可以成功與彼此劃分開來。

然而有時候，你會因為風格上的考量，想要（或需要）將明度相近的色彩擺在一起——有時也可能是因為你被規定這麼做，譬如客戶的企業標準手冊要求某些色彩必須一起使用等等。

124

在遇到這種情況時，該怎麼辦？首先，你可以在版面或插圖內加上線條，以在明度相近的色彩之間劃上清楚的界線（下一論題會有更詳盡的解說）。

另外，你也可以在遇到明度問題的時候，於色彩界線增添適當的陰影和／或光亮。右頁即為利用此技巧的四個範例。

請睜大眼睛，仔細觀察設計師和插畫師是如果有效地處理兩色之間的明度差異問題：說不定有一天，你也會在現實生活中遇到需要解決此類問題的專案。

這張插圖的內容之所以難以分辨，單純只是因為其中許多色相的明度十分相近。只需想辦法沿著色彩之間的界線增添陰影或光亮，就可以改善此影像令人困惑又毫無吸引力的外貌——如右頁範例所示。

下陰影

少許黑暗

少許光亮

少許的陰影和光亮

52 色彩間的線條

你可以基於風格上的目的在圖示和插圖內加上線條；也可以將其用於改善使用明度相近的色彩時，所產生的明度結構問題。

新增線條至影像裡時，請多加考量不同的可能性。

線條可粗、可細，也可以流暢、清晰、模糊、粗獷、蜿蜒、筆直，還可以呈點線、虛線、黑色、白色、灰色或彩色。

InDesign、Illustrator 和 Photoshop 提供許多線條選項，而 Illustrator 和 Photoshop 的筆刷（Brush）面板也提供了非常大量的筆刷風格，讓你得以描繪出近似於鉛筆、鋼筆、筆刷和圖樣等不同的仿真筆觸。

53 攝影調色盤

原始影像

128

請以等同於思考插圖用色的方式,來思考出現於攝影作品中的色彩——因為包含於這兩者內的色彩同樣都能個別調整或全面調整。

評估相片色彩的呈現時,請自問:「此影像中的色相是否彼此合作無間?還是需要做些調整,以使它們在視覺上更具體?我是否應該對此相片的色相、色彩強度或明度高低,做些細微或巨幅的改變?其中有沒有哪個色相需要特別關照?」

驅使你決定調整相片調色盤的原因,可能是出自於風格上的喜好,也可能是基於實際的考量,譬如,為了確保影像色彩與版面的整體調色盤之間有所關聯,或者是為了讓內容清楚呈現。

無論是哪種情況,我們需要學到的是:切勿視攝影作品的色彩為理所當然。請用身為畫家的熱情微調相片裡的影像色彩,直到它們完全符合你在風格上、美感上和實用性上的目標。

54 為黑白影像染色

過去，黑白相片和暗棕色調的相片是攝影師的唯一選擇，版畫師因而發明了一種影像增進技術，將透明的彩色墨水染在黑白相片上，以產生半寫實且風格別具的相片。

這類影像的樣貌很能和閱覽者產生共鳴，當出現在以懷舊或鄉愁為主題的情境時，尤是如此。儘管這種風格不常出現在商業藝術裡，但還是值得瞭解，當有需求時，只要透過簡單的 Photoshop 工具和特效，就能創作出此類影像。

上色圖層

黑白調整圖層

原始相片

首先，於 Photoshop 開啟影像，並利用「黑白」調整圖層將其轉換成黑白相片。嘗試調整圖層的各種不同設定，直到你找到的模式能在影像中留下足夠的高明度和中明度。然後於「黑白」調整圖層上新增一個空白圖層，並將該圖層的混合模式（blend mode）設定至「色彩增值（Multiply）」。接下來，利用「毛刷工具（Paintbrush tool）」和「噴槍工具（Airbrush tool）」將色彩加進最上方的空白圖層——請記得，你染上的色彩，當覆蓋在下方影像的中明度和高明度區域時，效果會最好（因為，上層的「色彩增值」混合模式會讓色彩以透明墨水的方式呈現）。

55 考量白色

熟悉攝影專有名詞的人應該都已經知道,當相機確實將場景中的白色拍攝成真正的白色——而沒有明顯地偏暖色或冷色——就表示其達到白平衡(white balance)。

某些時候,我們會需要在攝影作品或插圖中達到技術上的完美白平衡——譬如拍攝產品照時,需要盡可能地沒有色差。然而,在大部分的情況下,攝影師和插畫師對於白色的處理十分彈性,以傳達所追求的氣氛和心情(請見第 118 頁「寬容之眼」)。

於相片或插圖中套用真正的純白色時,請再三思量。為什麼呢?原因有很多。首先,在我們眼睛所看到的真實世界裡,毫無偏差的正白色幾乎不存在。不僅如此,如果影像中的白平衡僅中規中矩地侷限於理論上的完美,原本透露一天中的時間、空氣品質、光源、心情和情緒的可能性,也許會隨之消失。

另外,關於白平衡,下次你在拍攝人物、地點或事物時,何不惡搞一下相機的白平衡設定呢?(大部分的數位相機都有提供自動白平衡設定,用以彌補各種自然發生或人為的光源。)例如,明明是在白熾燈泡下拍攝,卻告訴相機你正在陰天中拍攝。所得到的結果說不定會讓你喜出望外。

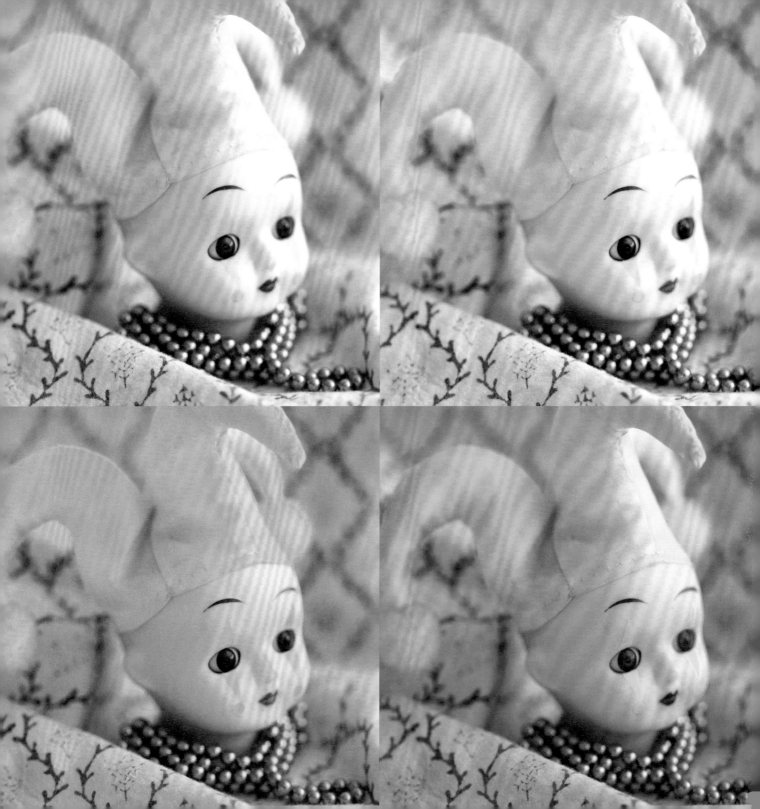

56 增添材質

色彩能為任何視覺產物營造特定氣氛——包括插圖和攝影作品在內。

值得一提的是,若把材質增添至彩色插圖或相片,就能更進一步強調或改變作品所潛藏的意涵。例如,你可以在插圖中運用仿羊皮紙的材質,進一步強調象牙白背景所散發出的奢華感;或者,你也可以在原本色彩活潑亮麗的相片上套用粗糙龜裂的材質,藉此增添幾分陰鬱或陳舊感。

Photoshop 和 Illustrator 讓我們很輕易就能把充滿材質的圖層加進相片和插圖。對於日常所見的材質,例如龜裂的水泥路面、舊標誌上的斑駁油漆,或是奢華的長絨布料等,你都可以將任何包含它們的影像放到相片或插圖上方的圖層裡,然後調整該材質圖層的「混合模式」與「不透明度」,直到它符合你追求的效果。(務必嘗試各種不同的設定——各設定的結果難以預料。對於大多數設計師來說,這個步驟不過就是多所嘗試,直到找到效果最好的設定。)

建議盡可能隨身攜帶數位相機,如此一來,你就能隨時隨地拍攝視覺材質(visual texture)的相片。只要擁有收藏著大量此類影像的資料夾,每當你需要為相片或插圖——以及 LOGO 和版面——增添材質時,就能立即擁有包羅萬象的選擇。

134

材質圖層的混合模式為「覆蓋（Overlay）」，不透明度為 100%。

材質圖層的混合模式為「濾色（Screen）」，不透明度為 75%。

材質圖層的混合模式為「色彩增值（Multiply）」，不透明度為 80%。

57 探索不同變化

終於，你對你的 LOGO、版面、插圖或攝影作品配色感到滿意。太好了！前往下一步吧！

不過，且慢。你怎麼知道你的調色盤真的已經達到最美好的境界？你有嘗試其他配色，以確認沒有其他更好的方案了嗎？如果沒有，不妨開啟文件的複本，並探索幾個略微不同或全然迥異的配色方式。

136

例如，何不讓 LOGO、版面或插圖裡的色彩大洗牌一下，讓色彩出現在不同位置？還是讓調色盤內最鮮艷的色彩，再增加一點顯色強度？對於作品中較內斂的色彩，飽和度如果再降低一點，效果會不會更好？能否將某個色相替換成不那麼顯眼的色彩呢（譬如將插圖的天空顏色換成暗綠色或磚粉色）？或者，何不用 186 頁說明的方式讓設計全面改觀？

以數位媒體處理時，此類調整調色盤的探險活動通常很容易進行，同時也是沒什麼壓力的創作過程，因為，就算你找不到看起來更出色的方案，永遠都已經有個最佳方案在等著你了。

137

情境表達

58 色彩與關聯

色彩會說話（Colors convey）。

用你最敏銳且最具感受力的創意直覺去處理色彩：
色彩天生就有能力與閱覽者的深入想法、情緒與能
量產生連結，請用心留意並將其發揮到極致。

59 色彩與含意

人類的喜好太過複雜，複雜到無法像以下敘述般概括而論，例如，大家都喜歡美式臘腸披薩；大家都覺得出太陽比下雨好；或是大家都會被綠色吸引，因為綠色代表健康、幸福和生命力。

相信這類假設只有一個問題，就是經常會造成誤導、文不對題，或是大錯特錯。

142

對於色彩具有特定含意的假設，更是如此。以飽和度高的綠色為例，在應用於新鮮花椰菜之類的插圖時，它的確能傳達健康、幸福和生命力。然而，倘若將同樣的綠色應用在發霉的麵包上呢？那樣的綠色會傳達出什麼感覺？你不覺得兩種情況的效果截然不同嗎？

換言之，對於色彩的含意，其所處情境遠比它的色相、飽和度和明度重要。

此外，情境並非唯一能夠大幅改變色彩意象的強大因素。時下潮流、歷史傳統和文化影響（下一論題有更詳盡的解說），對於特定色彩所呈現的概念，皆扮演非常重要的影響角色。

60 色彩與文化

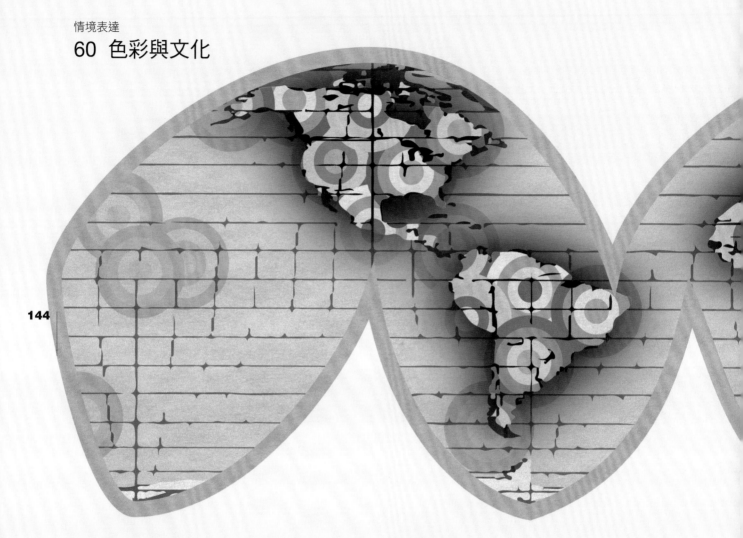

144

在中國，紅色代表成功。北美洲的人認為綠色代表妒忌，美國原住民認為黑色象徵平衡，南美洲人將紫色視為悲傷，日本人視白色為代表尊重的色彩，回教文化認為灰色代表和平，非洲人認為藍色代表愛情。

這些陳述正確嗎？如果答案是肯定的，對於上述國家、文化、地區或宗教，該陳述適用的人口只是其中少數人，大部分的人，還是介於兩者之間？另外，最重要的是，對於你的設計或藝術作品，這些陳述之於該作品的目標受眾，是否同樣適用且息息相關？

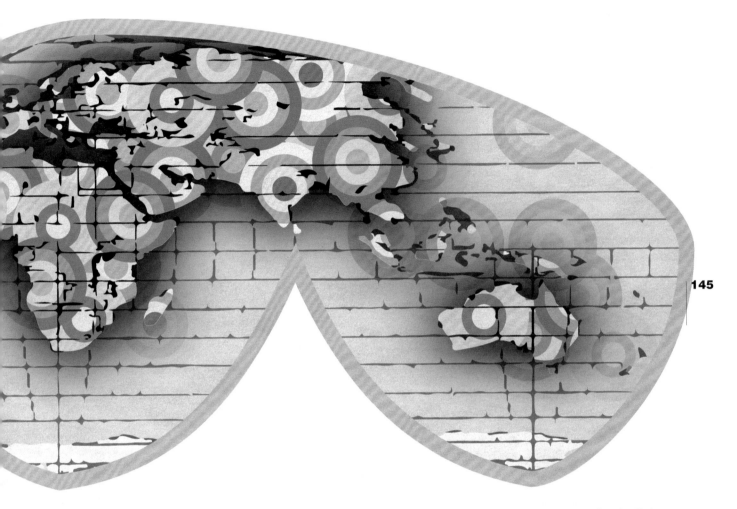

如果你對手上 LOGO、版面或插圖的目標人口族群
並不十分熟悉，最好盡早釐清此問題。為了找尋答
案，你可能需要實際和幾位目標受眾交談，並且／
或是參考研究內容透徹的紙本或線上資料。

無論如何，在為你不熟悉的目標受眾挑選色彩時，
萬萬不可的就是假設你對該族群色彩品味的先入之
見，可能與實際情形有所關聯。我的建議有三個詞：
研究、研究，再研究。

61 刻意的荒謬

有時候，採用錯誤的色彩運用方式，可能恰巧是用以傳達版面風格和主題的最正確做法。

當你欲透過另類、古怪或奇異的視覺效果來傳達訊息或想法時，請記得這一點——這類視覺效果未必會因其所屬的LOGO、版面或影像內的其他元素而獲得共鳴或強調。

62 提升直覺力

若想建立適用於目標受眾且賞心悅目的調色盤，我們需要擁有實踐色彩理論的技能及創作直覺。然而，這些知識和直覺是透過什麼來灌輸的呢？當然，它們需要燃料，而燃料的配方是由學習和經驗混合而成。

藉由書本和網路上現成且易於取得的媒體，花時間學習色彩。

還有，直接向有能力創作藝術的人來學習，例如同事、老師、具藝術頭腦的朋友等等。此類學習可以在不正式的場合進行（譬如，請另一位設計師針對其作品的選色，說明選色背後的想法），也可以發生在教室、研討會等較組織化的環境。

另外非常重要地，請尋找並鑽研歷史上偉大設計師、插畫師和藝術家的優秀鉅作。仔細觀察他們如何運用色彩，並盡可能去瞭解其在選色和套用色彩至設計、插圖和藝術作品時，所依循的思維模式。

當然，也要盡量找機會實踐你的色彩知識：講到創意表現，經驗就好比是傑出名師。如果工作上的案子無法提供你拓展色彩知識的適當環境，不妨在私底下自行開創不同的設計和藝術專案，以提供自己所需的學習機會。

只要習慣性地做到上述各點，你對色彩的瞭解與認識，以及將色彩應用至設計及藝術作品的直覺力，都將永不停歇的持續精進和成長。

CHAPTER 9

企業標準色

63 認識目標受眾

有些設計師，還有更多的客戶，完全沒有抓到這個超級緊要的重點：建立取悅設計師或客戶的調色盤根本不重要，真正重要的是，透過設計優良之LOGO、版面和插圖上的有效用色，抓住目標受眾（target audience）的注意力，並且使其深深為之吸引。

沒錯，在為商業設計案挑選調色盤時，一切真的只關乎目標受眾。而且切勿忘記，所有設計幾乎都屬於商業藝術的領域。

無論資歷長短，只要你身為設計師且經常與客戶會面，那你應該有注意到，有些客戶全然不懂自己對美感的喜好應排在目標受眾的喜好之後。

如果有需要，請教育你的客戶，且盡可能圓融、清楚且緊急地教育它們。畢竟，客戶用以評估你的版面和插圖的標準，若能相同於你創作該作品時所依循的規範，你會輕鬆得多。不僅如此，你和客戶都將受惠於能有效吸引其目標受眾的美感呈現方式。

你該怎麼瞭解目標受眾呢？步驟如下：首先，找出他們是誰（此時可以求助於你的客戶）；研究這些受眾閱覽的媒體；留意其偏好的色彩、內容和風格等，並且／或是儲存相關影像；然後，不妨考慮與目標受眾的成員會面和談話（如果你想透徹洞悉他們是如何評估以他們為對象的媒體，這是個不錯的方法）。對於在調查過程中取得的任何筆記和影像，請妥善保存：倘若客戶要求你解釋作品中呈現的色彩、內容或風格，那些素材可能成為極其重要的佐證。

64 評估競爭對手

在為客戶的品牌形象或宣傳工具創建調色盤時,所打造出來的配色方案不僅得迎合目標受眾的喜好,看起來還必須明顯地不同於——而且最好優於——競爭企業或組織使用的調色盤。

對於這項任務,你可以向客戶尋求幫助。於專案開始的最初,詢問客戶誰是他們的競爭對手。在取得名單後,不論你手中待處理的是什麼設計,請在你開始思考個別色彩和整體調色盤之前,就先上網進行研究。

研究時,範圍需遍及地方性和國家性,以及國際性(如有需要)的競爭對手。小心謹慎地勘查客戶競爭對手於建立品牌形象時的應用,以避免不慎選到相似於或劣於客戶競爭對手用色的色彩,進而導致尷尬和/或悲慘的連帶影響。

對於潛在的競爭色彩和配色方案,請以縝密、敏銳且批判的態度來評估。留意競爭對手的 LOGO、廣告、宣傳工具、產品、網站、招牌和車體廣告,並注意其中的特定色彩和完整調色盤。另外,針對競爭對手藉由色彩向全世界表現自我的方式,從中尋找優缺點,並記取教訓。

一旦你透徹瞭解客戶的競爭對手如何透過色彩建立品牌形象和宣導媒體後,請追求與其之間的分歧。挑選明顯不同於競爭對手的色彩,並尋找新鮮且獨特的視覺策略,再用這些策略將所選調色盤應用至設計或插圖作品。

宣傳工具、招牌、型錄、車體廣告、包裝設計、▶
DM、陳列設計、企業標準色、品牌形象、文具、廣告、名片……等。

65 實用重要事項

創建能夠吸引客戶目標受眾的好看調色盤,可能是個挑戰。再加上所挑選的色彩必須得以自其他競爭作品中脫穎而出,挑戰的難度又更上一層樓。對於為企業或組織品牌形象及宣傳工具創建調色盤的設計師,如果嫌這些挑戰還不夠,我們還有許多單純以實際為考量的重要事項,等著他運用技能和洞察力來逐一達成。

例如,他需要將架上壽命(shelf life)考慮進去。也就是說,在當今媒體日新月異的環境裡,所建立的調色盤,仍應當能在一定的期間內保持新鮮且適切的外貌。

一個企業標準色,該維持賞心悅目和切合時宜多久?這點主要取決於該企業或組織的本質。倘若某公司經手的業務相對上不太會改變且比較長期,譬如法律、財經或不動產等,那麼,用以代表該客戶的色彩應當屬於不太受時空變遷的類型——例如標準的深藍色、酒紅色或灰色等。

另一方面,如果客戶產品或服務屬於時尚流行、音樂、體育或科技等產業,其中的潮流不斷迅速演進,那或許就可以採用本質較易於流逝或較常轉變的顏色——例如豔桃紅(lipstick fuchsia)、時髦棕(hipster brown)或螢光綠等特定且現正流行的色彩。這類色彩由於天性較易於受時空影響,因此可能每隔幾年就需要做些調整,甚至整個取代,以保持對目標受眾的吸引力。反之,天性較不受潮流影響的色彩(如上述標準的藍色、酒紅色或灰色等)在需要重新評估之前,也許能適用數十年之久。

關於企業標準色，還有幾項十分顯而易見的實用知識
（但意外地很容易被忽略），例如標誌的色彩是否能
讓該標誌自背景突顯而出；用於車體廣告的配
色，是否因為與當地計程車、救護車或貨運
公司太過相似，而容易造成混淆；你用於菜
單設計的配色方案，是否也能與其所屬環
境的室內裝潢完美匹配……等等。

66 評估流行趨勢

這整本書一再建議你能透過年鑑、網站、雜誌和書籍，仔細觀察優秀設計師和插圖師的作品。顯然，若想增進且維持符合時下大眾喜好的選色能力，養成此習慣不可或缺。

這個習慣還有另一個優點：隨著時間流逝，持續關注色彩趨勢的設計師會自然開始歸納出大眾喜好的規律週期——有些色相和調色盤在消失已久之後，會重新再回到潮流，有些則會如隕石般墜落，掉入永被世人遺忘的深淵裡。

請盡全力用心注意色彩世界裡的大小事——無論是曾經發生過或現正發生的事——藉此對現在和過去的潮流有所認知。這些認知對於未來趨勢的瞭解與預測（至少達某個程度的正確度），將有極大的幫助。

158

67 推銷作品

你剛為客戶完成了一個版面，並選擇了你認為令人振奮、迷人且符合時下潮流的配色方案——由亮眼長春花藍（periwinkle）為基礎的調色盤。為什麼要選這個藍色呢？因為你相信，你的目標受眾會非常受到這個色相的吸引，也因為，沒有任何客戶的競爭對手在其宣導工具上使用相近的色系。現在，是時候將這個版面提案給客戶的設計委員會（design committee）了——設計委員會的成員各自擁有不同品味，性情也大不相同。

在現實中，委員會成員會評估提案的各個層面，包括內容、構圖和文采。不過，我們先暫時把這個事實放一旁，僅專注在與色彩相關的方面就好。以下有幾項建議。

首先，滿懷自信地走進會議室，因為你確實仔細評估過目標受眾的品味（第 152 頁），分析了競爭對手的色彩運用（第 154 頁），也對普遍的色彩流行趨勢有所認識（如上一論題所言），並且是基於上述結果來建構你的調色盤。

接下來，請婉轉地提醒委員會成員，你的版面不需要滿足他們的品味，重點是目標受眾的品味。這麼做不僅能讓委員會成員再次瞭解到專案的目標，也有助於讓每個人以同樣的方式同步評估你的作品。

現在，將你的作品呈現在大家眼前，讓他們自行觀看即可。切勿用你的選色邏輯轟炸委員會成員，除非他們要求你這麼做：有力的設計和藝術作品通常能夠不解自明——包括色彩在內的所有層面。

委員會成員仔細看完你的設計之後，你自然就會收到回饋，不太需要特意提醒，因此，就等待它自然發生就好。請耐心且仔細地聆聽任何提問和評語，並且盡量透徹確實地回答每個問題。避免想翻白眼的舉動，例如，如果有人談到他不喜歡長春花藍，因為那讓他想起高中時期，父母親給他的那台色彩鮮艷的休旅車。此時，你只要和他一起歡笑，並將他的發言換句話說，

讓他知道你懂他的意思，接著再讓他明白，對於他在高中時期得讓別人看到自己開著一台亮藍色休旅車，你也感到十分遺憾，但是，對於這個專案，你應用於版面的長春花藍仍然是非常棒的選擇，因為它對目標受眾產生強烈的吸引力。

另外，除非你有高度自信，百分之百肯定目前呈現予客戶的是絕無僅有的完美配色方案，否則你可能會想再準備兩到三個替代方案。請將它們妥善儲存在筆記型電腦或平板電腦裡，並視情況決定是否要呈現給委員會成員觀看。

162 | CHAPTER 10

啟發與教育

68 看見色彩

雖然我們的大腦如此了不起，它還是無法時時刻刻注意到我們周遭的所有事物。假設大腦試圖同時從視覺上和心理上評估事物，以及每項事物中的細節——哪怕只是持續一分鐘，哪怕只是針對這一分鐘裡看到的一小部分——我們都可能會因而經歷人類版的系統當機。

既然如此，倘若你真心想要開始注意周遭世界裡的色彩實例，並且從中學習——設計師和藝術家這麼做是明智之舉——最好讓你的大腦瞭解，你允許它挪出時間和容量來做這些事。

鼓勵大腦提升對色彩和調色盤的注意力，並不那麼困難，而且你會發現，稍微給它一點動機和刺激也有所幫助。其實，說不定你已經在其他領域做過類似的事了。譬如，你記得上次決定買車的情形嗎？

你記不記得，當時在突然之間，你的雙眼和大腦開始注意到有數量驚人的車款都極其近似於你想要買的那一部？那並不是因為你想找的車款突然比以前更為普及，而是因為你的大腦有了尋找它的好理由，並且獲准在該車款出現時，把你的注意力優先放在其身上。

請將同樣的原理應用在色彩上吧！向你的大腦擔保它有很多好理由多注意色彩，並要求它花更多精力貫注在視覺產業的色彩運用上。另外，請確保你的大腦知道，不論你眼睛看的是設計年鑑，藝術作品、電影螢幕、都市空間、陸上風景、夜空、花圃、一堆石頭、孩童玩具，或是任何可能賦予你色彩相關啟發或教育的事物，你都希望能從中找到有趣且吸引人的色彩實例。

只要有空,請花點時間理解某個調色盤之所以讓你感到賞心悅目的原因——不論其配色方案是由人為調配,還是自然產生。

請自問:「此調色盤中的部分或全部色彩,是否是根據第3章提到的色環位置關係來組織?還是只是隨機出現的色彩?在這個配色方案裡,共有多少色相?這些色相是否一致地鮮艷、柔和、淺或深——它們是否擁有各式各樣的飽和度和明度?該調色盤和我喜歡的配色方案有沒有共通之處?我手上的專案能否運用類似於它的調色盤?未來的案子是不是也可以?」

color
ideas

當你看到糟糕的色彩運用時，這些腦力運動的內容可能完全相反。若你看到失敗或導致誤導的色彩運用，請至少花個一兩分鐘來釐清其究竟為什麼行不通。這樣的練習十分有助益，因為它給予我們學習重要教訓的機會，讓我們免於犯了相同的錯誤，以及承擔犯錯的後果。

透過拍照來幫助大腦記憶它從迷人調色盤上學得的知識。在電腦中建立一個資料夾，專門用來存放動人配色方案的相片。如此一來，當你在為 LOGO、版面、插圖和藝術作品建立調色盤時，即可參考那些照片，並將其當作啟發靈感的視覺資料。

70 借用靈感

首先，這裡講到的借用靈感究竟是什麼意思？

很簡單：它意指觀察其他人的藝術創作，並把從中所見與你的美感和風格喜好加以混合，藉此產生你可以合法稱之為自創的配色方案。借用靈感，是自從視覺表現出現在地球上以來，藝術家就一直在做的事。創作者會運用這種方式來學習前人所為，以之為基礎，有時也可能加以仿傚。

借用靈感不同於剽竊靈感。前者可行，後者則萬萬不可。

借用靈感可能涉及一定程度的複製，譬如從你的私人相片複製色彩，以供版面設計之用；或是挑選相同於歷史上著名藝術作品中的某些色彩（例如梵谷畫作中，向日葵上各種不同的漂亮黃色），並運用至自己的作品裡。

除了上述之外，以下做法也可以歸納在這種收集靈感的形式裡：從設計作品、藝術作品、室內擺設或招牌上取用某個色彩，並將其做為自創配色方案的種子色（請見第 72 頁的「多彩調色盤的選色」）；或是自 1960 年代的旅遊廣告上取用褪色泛黃的色彩，然後用於刻意呈現復古感的海報設計。

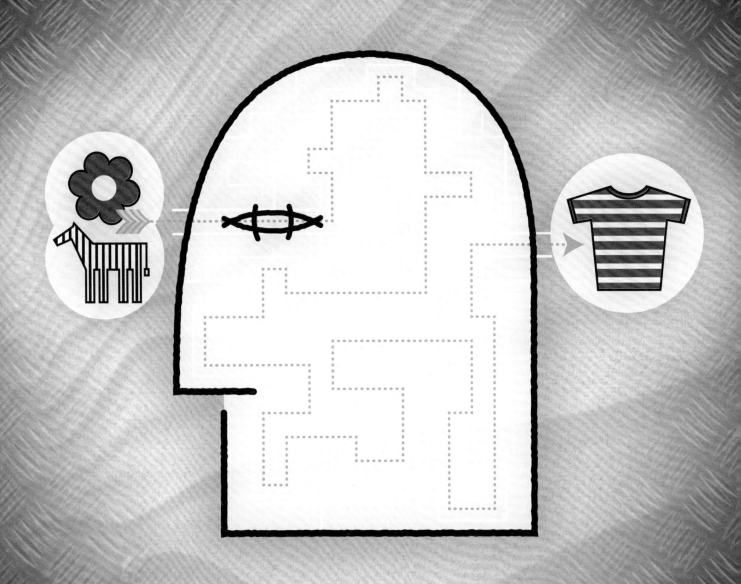

71 歷史性的認知

如上一論題所提及，藝術會持續受到前人所為影響。一個時代的藝術經常是以更早以前的創作成果做為基礎；而有些時候，人們會反對前人的作品，以造就藝術領域的巨大轉變。

因此，最具影響力和最勇於創新的設計及藝術領袖，經常是最清楚瞭解過去表現手法的人，這點應該不會太令人驚訝。想一想，這很合理，畢竟，不論是要認同或抵制過去藝術家的作品，如果對其作品沒有深刻的認知也很難去做到。

你的情況是怎麼樣呢？你花了多少心力關注近代和遠久以前的設計和藝術作品？又花了多少時間熟悉以往偉大藝術家的用色方法呢？

如果你的答案是不太多，那你不會知道你錯過了多少（無論是象徵性或實質上）。

所以，從現在起，何不前往圖書館、書店或上網，尋找歷史上傑出藝術家和設計師的作品？那些檔案資料，不僅能佐證你已知的美學和溝通法則，還能為你的腦袋注入各種豐富的手法、創意和影像，並在未來轉化成出自於你手的 LOGO、版面和插圖。

72 色彩知覺問題（PERCEPTION PROBLEM）

你以為自己看到的色彩，其實鮮少是你真正看到的色彩：進行寫生的藝術家都再清楚不過了。

出自於最真摯的善意，大腦經常試圖以其擁有的大量數據做為依據，告訴我們常見事物該有的顏色：停止標誌是紅色、天空是藍色、向日葵是黃色……等等。

172

藝術家的獨特之處，在於這些大腦善意的天賦對他們而言反而是個阻礙。很多藝術家都可以告訴你他們究竟花了多少時間和經驗來瞭解如何讓大腦時而固執的建議消音，才能在創作以現實場景和事物為對象的藝術作品時，看到各色相真實的樣貌。

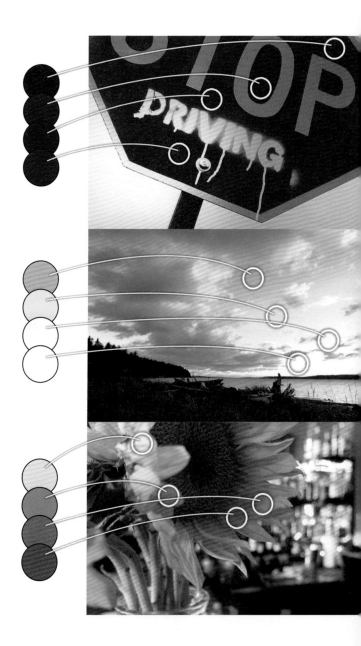

針對讓眼睛學習如何看到色彩真正的面貌，共有兩個關鍵——前提是你認為身為一個藝術家或設計師，有這份能力很重要。第一關鍵，瞭解你的大腦告訴你的色彩，很可能造成誤導，不僅是因為其先入為主的觀念，也因為造成色彩知覺（color perception）混亂的眾多因素，例如千變萬化的光源、陰影區域，以及周遭空氣裡的雜質等。第二關鍵，讓你的雙眼和大腦有機會藉由練習來重新建立其對色彩的敏銳度——若想精進正確檢視色彩的能力，很少有方法比得上寫生（如果有的話）。（關於經由親自動手繪畫的經驗學習色彩，始於第 210 頁的第 13 章「動手畫？動手畫！」有更詳盡的內容。）

173

73 其他色彩系統

本書採用的色環（請見第 15 頁）之所以會雀屏中選，是因為它們是目前最廣為接受和使用的色彩模式。

這些色環唯一的問題是，它們不正確。好吧～就其本身而言其實不完全錯誤，只不過也不完全正確。

如果你上網搜尋，你會看到許多傳統紅黃藍色環的替代版本——它們的呈現方式可能是以圓形、球形、方形、立方體、螺旋形或線性連續體（linear continuum）。其中，有個替代版本尤其值得認識，因為，對於使用顏料和墨水的藝術家來說，它著實提供了最為貼近現實的色彩模式。

這個相對上鮮為人知但值得認識的配色方案，同樣是以色環的樣貌呈現，其三原色分別為青色、洋紅色（magenta）和黃色（傳統色環則是紅色、黃色和藍色）。這個以青、洋紅、黃做為原色的 CMY 色

環，所擁有的間色為綠色、紅色和藍色。不少畫家和設計師認為這個色環才真正是所有人該採用的色環。

是什麼原因讓 CMY 色環可能更勝於我們最熟悉的 RYB（紅黃藍）模式呢？首先，許多畫家和設計師發現，對於現實生活中的顏料和色料，CMY 色環提供的選擇更多。例如，利用傳統的色料三原色紅、

黃、藍，不可能調配出真正的青色或洋紅。你只要試試看就知道了。另一方面，CMY 色彩系統本身就包含青色和洋紅色，同時也能夠產生所有紅黃藍色環上的色彩，以及任何你想得到的顏色。許多畫家也發現，若想調配出特定的暖灰色或冷灰色，以青色、洋紅色和黃色當作原色，調配起來比用紅色、黃色和藍色來混合還要容易。

CMY 色彩模式還有另一個優點，它能夠完美地對應到全彩印刷使用的 CMYK 墨水。換言之，精通 CMY 色環的設計師，通常都非常善於為印刷品擬想 CMYK 墨水的調配和調整方法。（想獲取更多關於 CMY 色彩的經驗嗎？何不學習如何運用它們來繪畫？詳情請見第 214 頁。）

那麼，為什麼我們在學時，課堂上教的多是 RYB 色彩模式，而不是用途更廣且更正確的 CMY 模式呢？誰知道，可能是因為傳統吧。此外，也由於這個通過時間考驗的紅黃藍色環在 95% 的情況下都運作合宜。

數位色彩

74 所見即所得之夢

WYSIWYG —— what you see is what you get（所見即所得）——此頭文字縮寫／句子，經常用來代表設計師和插畫師遙不可及的夢想：在電腦螢幕上創作的版面和插圖，到了其他人的螢幕或輸出成印刷品後，看起來也能相同於（或幾乎相同於）原本在自己電腦螢幕上的樣子。

所見即所得目前只是癡人說夢——因為，螢幕無論在製造上或校準上，所根據的規格和標準林林總總。不僅如此，螢幕像素和印刷墨水之間的完美對應，對於電腦和印刷技術的開發人員來說，仍是尚無法克服的挑戰。

不過值得一提的是，這個所見即所得的困境，情況其實已經比以前好太多了。不管是螢幕色彩或印刷墨水，其標準都變得更加通用且一致，而且兩者之間也越加同步。

該怎麼做才有助於盡量確保所見即所得呢？首先，在你經濟能力所及的範圍內，購買最棒的電腦螢幕；於光線穩定、色調平衡且不過於明亮的房間內使用它；並以最新的軟體校正；最後，你也可以視情況決定是否定期用高品質螢幕校正工具加以檢測。

不確定該選用哪一款螢幕、校正軟體或校正工具嗎？藉由透徹的網路搜尋，你應該能夠找到這些品項的最新消息。另外，也請向其他設計師尋求建議；已找到好方法確保色彩正確度的印刷專業和攝影師，同樣是取得實用資訊的管道。

除此之外，請持續仰賴正確的四色色彩指南（process-color guide）和專色色彩指南（spot-color guide）來幫助你為印刷作品選色，至少在所見即所得的夢想實現以前是如此。並且，在調整運用於作品上的色彩時，務必遵照印刷廠提供的高品質打樣（proof）。（更多相關內容請見下一章「色彩與印刷」，始於第 192 頁。）

75 網路安全RGB色彩

告訴你一個消息，以免你還不知道：網路安全（web-safe）調色盤已走入歷史了。

距離上次網站還需要侷限在 216 色網路安全調色盤的年代，已經有很長的一段時間──對於早期的螢幕，該 216 色能夠呈現確實的實色色塊，而不會產生零星又煩人的彩色小點（稱為遞色〈dithering〉的現象）。

180

如今，絕大多數的螢幕都能在不產生遞色的情況下，處理超過 216 個色彩。正確來說，應該是上百萬個色彩。因此，別再擔心礙眼的遞色了。從現在起，對於用於網上的任何設計和插圖，你都可以隨心所欲選用各種色彩。

那麼，在為網路設計作品時，為何還有這麼多設計師從那個過時的調色盤裡選色呢？這很難講。也許是因為，仍有很多電腦軟體讓設計師得以透過簡單的一兩個點按操作，就能方便取得網路安全調色盤。或者，由於網路安全色彩的十六進位色碼（hexadecimal color code）相對上較易於記憶，因而早已深深烙印在某些設計師的腦海裡，所以，他們僅是習慣性動作地不斷把這些色碼輸入 HTML 或 CSS 文件裡。當然也有可能是因為，尚有許多設計師還沒聽說這個好消息──調色盤已走入歷史了。

76 讓電腦助一臂之力

選色及建立 LOGO、版面或插圖的調色盤時，請盡量讓電腦助你一臂之力。畢竟，令我們工作起來更輕鬆，本來不就是電腦該做的事嗎？

不過，如本章的第一個論題所言，首先，請確認你的螢幕已盡可能地校準完善。以無法正確顯色的螢幕來選色和套用色彩，就好比是以走調的鋼琴彈奏樂曲。

182

以下是關於 Adobe 產品所提供之色彩輔助工具的一些想法和建議。

Photoshop 的「色相／飽和度（Hue/Saturation）」、「黑白（Black & White）」、「相片濾鏡（Photo Filter）」、「純色（Solid Color）」和「色彩平衡（Color Balance）」等調整圖層（adjust layer），皆是必知功能。這些功能擁有無限運用方式，讓你得以靈活地改變、增強和柔化插圖和攝影作品中的色彩。（更多關於調整圖層的說明請見第 186 — 187 頁。）

如果你使用 Illustrator，但是還沒學會使用它的「檢色器」和「色彩參考」面板（第 44 — 45 頁有這兩者的相關論述），請馬上開始學習。這兩個工具能讓你在保有充分決定權的同時，更有效率地挑選有效且令人印象深刻的色彩。（Photoshop 也有提供相同的「檢色器」，但是沒有「色彩參考」。）

Adobe Photoshop、Illustrator 和 InDesign 讓使用者得以儲存和讀入（import）自訂調色盤（例如借用自其他文件的調色盤，或是從線上資源下載的調色盤等）。如果許多你經手的文件皆是使用相近或相同的調色盤，或是喜歡自其他資源下載配色方案，此功能可以節省非常多時間。*請參考 Adobe 軟體的「說明（Help）」功能表，以瞭解如何利用副檔名 .ase 來儲存、轉存（export）和讀入調色盤。

Illustrator 的「色票資料庫（Swatch Library）」擁有以主題分類的多元調色盤，數量十分龐大，你可以將其載入「色票（Swatches）」面板以方便存取。

Adobe 產品還與一個名為 Kuler 的應用程式相連結── Kuler 精巧且出色，它不僅能根據你用 iPhone 或 iPad 拍攝的相片來建立調色盤，還能讓你得以搜尋及下載他人創建的調色盤。如需詳情，請造訪 kuler.adobe.com。

此外，你可能已經知道，Illustrator、Photoshop 和 InDesign 的「色票」面板皆有提供設計師完整的專色型錄（如 Pantone 和 Toyo 等）。對於經常處理印刷媒體的設計師來說，非常便利實用。

* 在讓電腦自行創建調色盤的時候──或是自其他來源下載配色方案時──務必記住，這類調色盤不應被視為不容置疑且已定案的調色盤（除非受限於客戶的企業標準手冊等原因而必須這麼做）。請視情況變更該調色盤的任何或所有色相，以使創建出來的配色方案能夠符合你的雙眼和專案在美感及主題上的目標。

77 別讓電腦造成危害

如果你問電腦 19999.8×5 等於多少，電腦花不到百分之一秒，就能告訴你答案是 99,999。電腦也可以讓你知道兩色相混後的 CMYK 配方為何。電腦天生特別擅長於回答此類問題，因為它們能夠透過其原生語言——數學，來接收與回答問題。

然而，如果問電腦某個藍綠色的飽和度被大幅降低後，會呈現什麼樣貌，或是哪個色調的黃色適合當作紫羅藍色的互補色，情況還會一樣嗎？不會，不會一樣。這些是美學的問題，而唯有關乎人類喜好、想法及潮流之溫暖、有血有肉且善變的語言，才能夠詢問和回答美學相關問題。

換言之，儘管電腦在解答包含數字的問題時表現優異，對於會受到品味、時尚、流行和主題影響的色彩相關問題，它充其量只能給予建議。要是全然相信它的答案，很可能會對你造成危害。

危害？怎麼會？因為它會讓你變得懶惰。而對於關乎美學的問題，倘若我們盲目地同意以機械式的建議當作解答，而不讓我們的創意直覺和喜好有機會發揮，「懶惰」真的是唯一貼切的詞了。

因此，在處理數學問題時，一切就交給電腦吧！不過，當遇到美學相關問題時，請用力質疑，並且願意改變——甚至是拒絕——電腦軟體和電路運算出來的解決方案。

上：電腦 · 設計師 ▶

下：設計師 · 電腦

COMPUTER

NO

DESIGNER

YES

DESIGNER

COMPUTER

78 數位混合

Illustrator、Photoshop 和 InDesign 能將填滿色彩、漸層或視覺材質（請參考第 134 頁）的面板等視覺元素，新增至相片或插圖之上。藉由不同的混合模式設定*，即可探索位於上方的色彩面板或影像面板，能夠對其下方之相片或插圖內的色彩外觀造成怎麼樣的影響。

所呈現的結果可能兼具美感和風格上的吸引力，下次你在決定相片或插圖的最終樣貌時，說不定值得好好研究一番。

當你看到 Adobe 軟體提供的大量混合模式，無需感到害怕。此外，若你發現自己無法預測各個混合模式會對相片或插圖造成什麼影響，也不用擔心。如果你剛接觸混合模式，建議如下：從你的影像收藏中隨意挑選一張相片，並於 Photoshop 中開啟。接

著，在它上方新增一個「純色（Solid Color）」調整圖層，然後利用上方圖層的「混合模式」下拉式選單，嘗試所有選項，並觀察它們對下方相片的影響（同時也嘗試上方圖層的各種不透明度設定）。這種方式有助於快速建立概念，讓你大致瞭解某個視覺和風格可以透過哪個混合模式來達成。

* 如右頁所示，「混合模式」設定，將決定視覺元素內的色彩會如何與其下方的色彩交互作用。Photoshop 的混合模式是套用在圖層上；Illustrator 的混合模式可以套用到個別元素、元素群組，或是圖層；InDesign 的混合模式則可以套用至個別元素或元素群組。請參考各軟體的「說明」功能表，以瞭解更多關於套用和改變混合模式的資訊。

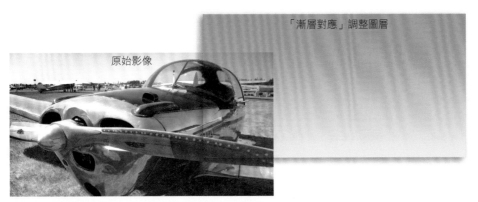

「漸層對應」調整圖層

原始影像

相同的藍黃「漸層對應（Gradient Map）」調整圖層，覆蓋於四張相同的攝影作品之上，而不同的調整圖層混合模式設定，造就了結果上的差異。

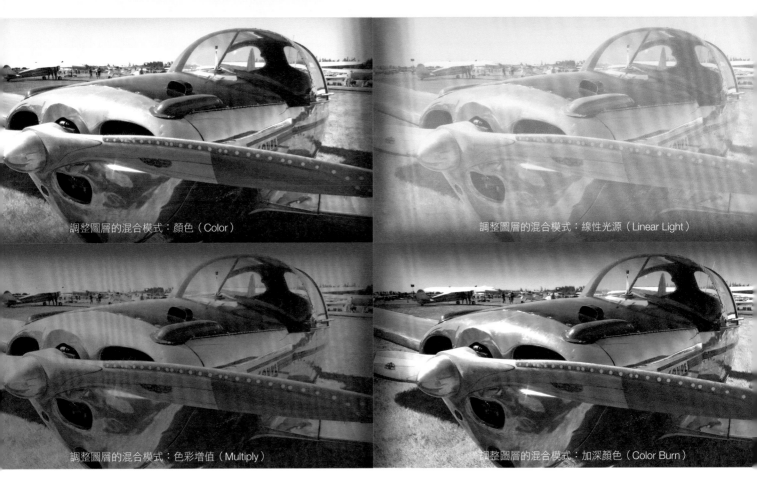

調整圖層的混合模式：顏色（Color）

調整圖層的混合模式：線性光源（Linear Light）

調整圖層的混合模式：色彩增值（Multiply）

調整圖層的混合模式：加深顏色（Color Burn）

79 選擇無止盡

對於自己的設計或藝術作品，在你滿意套用其上的
色彩後，請深呼吸，恭喜自己，儲存文件，然後，
開啟一個全新複本，並開始研究其他配色方案。

有何不可呢？這麼做又不會有什麼損失。畢竟，你
已經擁有滿意的版本了，多研究幾種不同的配色方
案，所能發生的最糟情況，也只不過是不小心找到
了更出色的配色想法。

儘管本書已經重申以下這點很多次了，但它的重要
性足以讓我再說一次：對於色彩在版面、LOGO 和
插圖中的應用，電腦讓探索不同應用方式的過程變
得不可思議地簡單。所以，盡情探索吧！

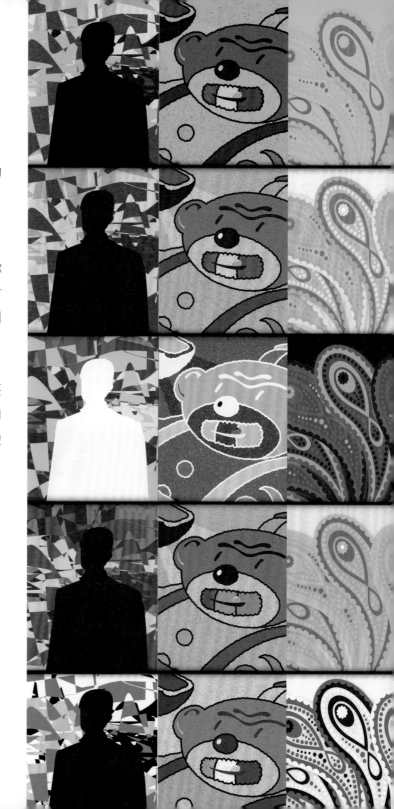

80 「可能」的新定義

右頁中，魚骨紋圖樣的基圖是利用 Illustrator 從無到有繪製而成。該圖樣接著被送到 Photoshop 當作背景，並於背景邊緣增添視覺材質，增添此材質的方法，是先在背景上新增一張磨蝕玻璃的相片，再以「混合模式」設定與「圖層遮色片（layer mask）」工具來決定它出現的位置和效果。然後，分別自兩張不同的相片取用花朵和食蚜蠅影像，並置於魚骨紋圖樣上。於花朵和食蚜蠅下方增加下陰影，再讓食蚜蠅的九個複本排列成楔形隊形。版面內的文字配置方式，指出其和花朵之間的空間關係。版面中央的微弱聚光燈效果，是利用「曲線（Curves）」調整圖層和其部分圖層遮色片來產生。最後，新增暖色調的「相片濾鏡」調整圖層，藉此幫助此影像的多色調色盤在視覺上更具凝聚力，整個構圖外觀就完成了。之後，這個文件經過影像平面化處理，從 RGB 模式轉換成 CMYK 模式，再被放進用於製作本書的印刷用 InDesign 文件。

所有上述操作只花了約 45 分鐘，而且是利用休息空檔做的。

說真的，這到底是怎麼突然變得可能做到，甚至是習以為常？複雜程度至此的影像，竟然在 45 分鐘左右就能完成，並做好印前準備，而且，還是在一手拿著咖啡，一手握著滑鼠的情況下？

這點告訴我們什麼？我們從中學到的是，當為版面或影像激盪創意想法時，務必記住，可能的定義隨時在改變──尤其對現今而言。請善用這一點。

授粉 ▶

色彩與印刷

81 CMYK

你需要知道什麼,才能妥善為作品做好彩色印刷前的準備?無庸置疑地,本章的篇幅不足以容下所有資訊,因此,建議你多藉助書籍、網路、印刷專業和其他設計師,全面拓展彩色印刷的實用知識和技術知識。

本章論及許多關於彩色印刷的基本觀念,這些教材,可以為你打好增進印刷知識的根基。首先,從全世界多數彩色印刷使用的四種墨水開始談起。

無論全彩印刷(使用平版印刷機〈offset printing press〉的全彩印刷作業)或數位印刷(運用噴墨印表系統〈inkjet system〉的印刷作業),都是使用CMYK*墨水。基於經濟上的考量,大量印刷通常會使用平版印刷機,而數量較少的印刷則越來越常以噴墨系統印製。

包羅萬象的 CMYK 色彩,是藉由四色之間的互相層疊所產生,可能是其中幾色的層疊,也可能是全部四色的層疊;每一色可能是實色墨水層,也可能是不同密度的細小半色調網點(halftone dot)(如右圖所示)。

為 CMYK 印刷準備數位檔案時,參考四色色彩指南非常重要:你在螢幕上看到的色彩,未必能正確代表實際印刷出來的色彩(請見第 178 頁「所見即所得之夢」)。

對於任何 CMYK 印刷作品,核對打樣和參與印刷校色(press check)過程(請見第 202 − 205 頁),皆是確保成品完善的必要輔助。

* 字母 C、M、Y、K 分別代表 cyan(青色)、magenta(洋紅)、yellow(黃色)和 black(黑色)(K 代表的是黑色,因為平版印刷有時會將黑色印刷版視為**主印刷版**〈key plate〉)。這四個色墨能以各種顯色強度相互組合,進而產生 CMYK 印刷所及的所有色彩。

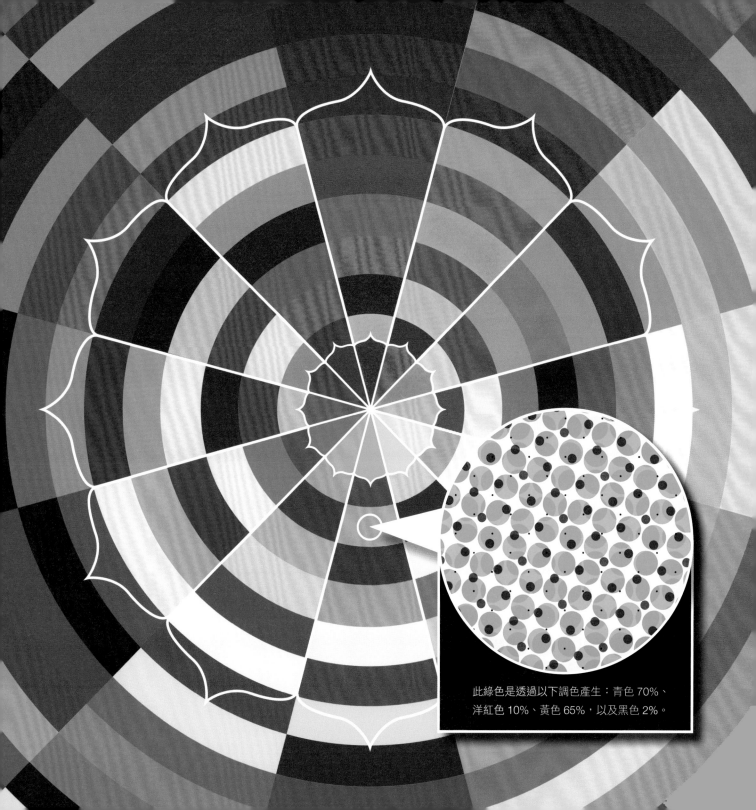

此綠色是透過以下調色產生：青色 70%、洋紅色 10%、黃色 65%，以及黑色 2%。

82 專色（SPOT COLOR）

196

如上一論題所言，全彩印刷能夠產生無止盡的色彩，而所有色彩皆是藉由不同比例的青色、洋紅色、黃色和黑色墨水混合而成。

另一方面，專色是在裝進印刷機*之前，就已事先調配好的墨色，較類似你在五金行購買的罐裝油漆。

如同 CMYK 墨水，專色墨水也能印成實色或網點（密度 1 到 99% 的半色調圖樣〈halftone pattern〉）。在設計使用專色的印刷品時，請記得此實用技巧──任何專色都能分解成包含各種明度的單色調色盤。

各企業或組織的官方用色通常會從專色色彩指南挑選而出。此舉有助於確保一致性，使所選色彩在文具、宣傳工具、招牌或車體廣告都能呈現一樣的效果。Pantone 和 Toyo 這兩家公司，皆提供數量龐大且受大眾喜愛的專色型錄。

為什麼設計師會決定在平版印刷的案子上採用專色，而不是使用 CMYK 調出相同的色彩呢？主要有兩個原因。其一，出於經濟上的考量，例如只需要黑色和另一色彩的大量印刷。相較於需要四種墨色的 CMYK 全彩印刷，單以雙色（黑色和單一專色）來處理這類印刷作品的成本通常較低。其二，紙張上有一大區塊需以特定色彩的實色填滿：對於這種情況，比起 CMYK 調色，專色墨水在以實色狀態填滿區域時，墨色覆蓋會比較均勻，視覺上也顯得比較飽和。

* 數位印刷同樣能選用專色，只不過在實際印刷時，電腦會自動將該色彩換算成 CMYK 配方。

83 墨水 VS. 現實

色彩理論是一回事；色彩真相又是一回事。對於你預期在印刷成品上看到的色彩，以及你真正得到的色彩，兩者之間很可能有所差異。針對這些差異，以下四個觀念分別講述其瞭解和管理的方法。

觀念 1：手錶各有不同，烤麵包機各有不同，汽車各有不同，印刷機當然也是。對於此，我們無計可施。若需要印刷，許多設計師喜歡固定和一兩家印刷廠合作，這樣他們比較能掌握所用印刷機的癖性和怪癖，並且學習如何處理。

觀念 2：對於實際色料被製成墨水又被用於印刷時所發生的現象，世上所有的色彩理論都無法針對每一現象做出解釋。不同色料的分子組成之間所產生的化學反應、雜質莫名出現在某批墨水裡，以及因為操作機器的不是同一人而造成的不連續性……等等，以上種種皆一再證明，只要涉及彩色墨水，沒什麼能視為理所當然。記住這點，然後，在你下次耐心和你的印刷廠好鄰居一起合作時，請試著多點變通、多點善解人意。

觀念 3：CMYK 的印刷用墨和多數專色皆呈半透明狀態。因此，印刷用紙的色彩很可能會影響墨水的呈現（更多詳情請見下一論題）。

觀念 4：用於平版印刷的機器在每一批次的印刷過程中，其將墨水印至紙張上的方式都可能隨著時間有些微變化（有時甚至是大幅變化）。好的印刷操作員，不僅能在同一批次的最初呈現出作品的美好面貌，還能維持同樣的品質，直到印完最後一張。請找到這樣的印刷操作員，並且持續與之合作──即使你需要向客戶解釋為什麼該專案需要選擇該操作員，而放棄其他報價較低的廠商。

色彩理論未必總是等於色彩真相 ▶

84 紙張的影響

CMYK 墨水呈半透明，也就是説，如果你選擇的印刷用紙不是白色，它就會對印刷出的色彩造成影響。在大部分的情況下，這對設計師來説都不是什麼大問題，因為，印刷品通常都會選用白色或接近白色的紙張。

紙張是稍淡的金黃色，而你想要維持設計中相片內的膚色，那你可能就會決定把該相片內所有色彩的黃色調拿掉一些，因為紙張本身已經提供黃色了。

對於在彩色紙張印上 CMYK 或專色，想要正確預測結果從來就不是件簡單的事。因此，務必諮詢印刷廠商或紙張供應商的窗口，以尋求印刷文件在準備上的建議。

若你決定選用色彩明顯的彩色用紙，那麼，根據你希望呈現的最終效果，你也許會需要調整原始文件的色彩，以讓成品符合預期。例如，如果你採用的

有個便利的方法，可以讓你大致瞭解作品印於非白
色紙張後的樣貌：利用高品質的噴墨印表機，將整
個作品或局部印在所選紙張上。你不能百分之百仰
賴此類測試，因為，測試用印表機的色彩處理
方式，可能不同於將來實際用於輸出的數位
印表機或平版印刷機，不過它仍然有助於讓
你有個概念。

另外還請記住，紙張的表面處理也會影響墨水印
刷後的樣貌。大部分的用紙不是塗佈紙（coated
paper），就是非塗佈紙（uncoated paper）。塗
佈紙擁有偏硬的表面處理，通常具有光澤；
而非塗佈紙觸感有點像毛氈，而且呈霧
面。塗佈紙能夠展現色彩最清晰且最
飽和的一面，因為，它們吸收墨水
的程度不像非塗佈紙般深入纖
維。

85 避免艱難

有許多事前措施可以讓印刷用檔案的準備過程盡可能地順利──首先，在送印之前，請非常嚴謹地確認版面中每個項目皆確實經過品管檢測，包括文字、影像、LOGO、裝飾元素及色彩。相較於必須在印前最後一刻進行文件設計的修改，更令人感到壓力沉重且耗費成本的，唯有因未及時發現錯誤而必須全部重新印製。

請確保印刷用文件的解析度設定在 300dpi 以上──幾乎所有印刷品都是以此解析度為標準（另一方面，供顯示於螢幕上的解析度標準則通常是 72dpi）。

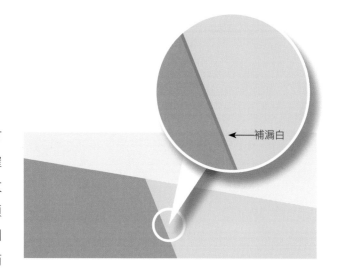

←補漏白

如果你計劃用平版印刷輸出兩色以上的專色（此情況下，黑色也視為專色），而且其中的色彩彼此互相接觸，那麼，請確保你懂得如何適切地設定色彩之間的補漏白（trapping）。補漏白是準備印刷用文件的技巧之一，它讓不同色彩的墨水略為重疊，當（是當，不是如果）印刷機精密對齊的能力稍有偏差時，即可避免兩色之間產生白色的細小間隙（漏白）。Illustrator 和 InDesign 都有提供補漏白的工具。研究這些工具，同時也可以考慮向資深設計師或印刷專業諮詢，以針對個別專案尋求最合適的補漏白設定。（值得知道的是，許多印刷廠都會提供補漏白的服務──當然需要收費──如果你偏好讓他們來處理，也是一種選項。）

切勿試圖利用網點（screen）或色層（screen-build）來印製筆畫纖細的文字或線條：因為，纖細筆畫和細線內的空間，可能不足以包含呈現正確色彩的半色調網點。

避免在使用超過兩種墨色調色的色塊上，反白纖細文字或線條：要求印刷機維持足以防止文字或線條不慎填入半色調網點的精確度，可能是極其艱鉅的挑戰。此外，基於相同的原因，請同樣避免在填滿複色黑（以不只一種墨色調配而出的黑色，說明請見第 90 頁）的區域內反白纖細的文字或線條。

86 校對與預測

在實際進行平版印刷或數位印刷之前，印刷廠應當提供你高品質的印前打樣（prepress proof）。此打樣的用途在於讓你確認一切合乎預期。

如果你在為印刷用文件挑選色彩時，小心謹慎地選用正確的 CMYK 配方，並且確實使你的設計適用於印刷，那麼，印前打樣應能證實你的作品已準備好進入印製程序。倘若有地方出差錯，視責任歸屬而定，你或印刷廠將需要著手改善，改善過後，再重新印製一份打樣並檢查。

204

待確認一切合宜後，印刷廠會要求你在打樣上簽名，以證明該專案已獲准印刷。建議你要求客戶授權的人員一併簽署該印前打樣，如此一來，若有什麼事項在專案前期或目前的設計與檢閱過程中不慎疏漏，責任就不會在你身上。

有了簽名過的打樣後，負責印製此作品的人員，就有責任確保印刷成品盡可能與印前打樣如出一轍。

關於印前打樣，有幾件重要事項需要知道。首先，它們通常是以白紙印製。如果實際的用紙並非白色，那麼，如第 200 － 201 頁所言，你必須接受該紙張的色彩會對墨色造成影響。

此外，如果你的作品將以平版印刷機印製，請明白，從平版印刷機印出來的成品，色彩可能永遠不會相同於你審核且簽名過的打樣。因為打樣幾乎都是以數位印表機所印製，而數位印表機和平版印刷機採用不同的墨水，想讓兩者印出完全一樣的色彩，幾近不可能。

另一方面，如果你的作品本來就會以數位印表機來印製──越來越多專案是如此──用於印製印前打樣的機器，很有可能相同於實際擔任成品印製工作的機器。在這種情況下，印前打樣就能夠準確代表成品的樣貌。

核可 ▶

87 印刷校色（PRESS CHECK）

終於，你審閱、核准了印前打樣，也在上面簽名了，你的作品已經做好送印準備。接下來，設計師還能做什麼呢？設計師還能做的，就是參與印刷校色。

印刷校色是在進入印刷程序時，供你即時檢查印刷成品的機會。

印刷校色的流程，始於印刷廠提供你（亦即設計師）作品剛印刷出來的樣本。接著，你將這些樣本拿來和之前簽名的印前打樣相互比對。如果樣本上的色彩與打樣不符，或是出現什麼怪異或不正確的地方，你就需要和操作人員一同想辦法改善。

如上一論題所言，如果你的作品是以平版印刷機印製，印刷校色的樣本很可能不會完全相同於印前打樣。此時，你的角色就變成評判員和決策者，應當視情況做必要的決定（以及妥協），以確保成品的色彩盡可能完美——不管它們是否與打樣如出一轍。

另外，在與平板印刷操作員合作時，務必仔細聆聽他怎麼說，譬如哪類調整可以做到，哪類調整會很困難（但仍然可行），哪些完全不可能。平板印刷機極其複雜，需要時間和專業慢慢調整所有控制鈕和控制桿，才能讓這個機械奇才乖乖做它該做的事，進而印製出做工精美的成品。因此，當操作員努力設定完善的時候，請保持耐心和禮貌——同時不斷提醒自己，你的設計和藝術作品的每一次印刷校色，都是你與負責掌控成品樣貌的人交惡或建立良好關係的一次機會。

印刷校色的十大必辦事項： ▶

☑ 準時抵達 ☑ 與印刷操作員合作以確保成品色彩盡可能符合印前打樣 ☑ 徹底檢查墨水覆蓋是否均勻 ☑ 確認所有影像看起來都很好 ☑ 仔細審查整個樣本，看有沒有不該有的瑕疵 ☑ 確認紙張是正確的印刷用紙 ☑ 再次確認印刷總數 ☑ 確保成品能正確摺疊（在有需求的情況下）☑ 禮貌、耐心且專業地與印刷操作員及印刷廠窗口合作 ☑ 待樣本的效果讓你滿意後，於上方簽名（並保留一份同樣經簽名的複本留底）。

Top ten things to do at a press check:

☑ Arrive on time ☑ Work with the press operator to ensure the piece's colors match the proof as closely as possible ☑ Check for consistent ink coverage throughout ☑ Make sure all images look good ☑ Carefully inspect the entire piece for unwanted blemishes ☑ Confirm that the correct paper is being used ☑ Double-check that the right number of pieces are being printed ☑ Make sure the piece will fold properly (if applicable) ☑ Work courteously, patiently, and professionally with your press operator and print rep at all times ☑ Sign off on a printed sample once you're satisfied with the look of the piece (and hang on to a signed copy for your files as well).

88 以經驗為師

我們需要時間的累積，才能學會如何創作出確實適用於印刷的彩色文件，而且成品符合甚至超越客戶與自己的期望。

資深設計師會說，只要涉及印刷的媒體，完美就可能是遙不可及的目標，而達到精通之前的路程，可能不只是無止盡的錯誤、錯估、不樂見的驚喜，以及未預見的混亂而已。

想要精通，你需要一個好的導師，而在印刷上，沒有哪個老師比得上經驗本身。因此，請盡快拜經驗為師，同時藉由書本、網站、上課、軟體說明，以及其他設計師，拓展你的學識。不僅如此，當在準備印刷用的彩色文件時，如遇到任何疑慮，也請習慣向你合作的印刷專業尋求建議。並且，在作品送至印刷廠輸出後，盡量參與（至少在一旁觀察）整個印刷製程——從文件準備到打樣、修改、印刷校色，以及裝訂（裁切、摺紙、打釘……等）。

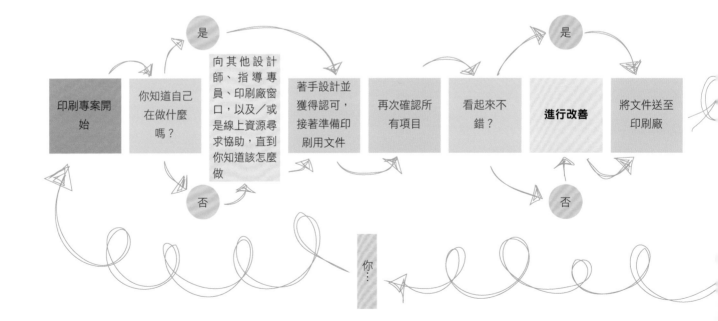

如果某次印刷成果不盡理想，務必確實找到出錯誤的
地方，並瞭解應當調整的做法有哪些，以讓該問題能
在最初階段就得以避免。為了使我們創建印刷用文件
的能力更趨完美，並且能順利且有效地與相關的專業
人員合作，失誤的重要性完全不亞於成功。

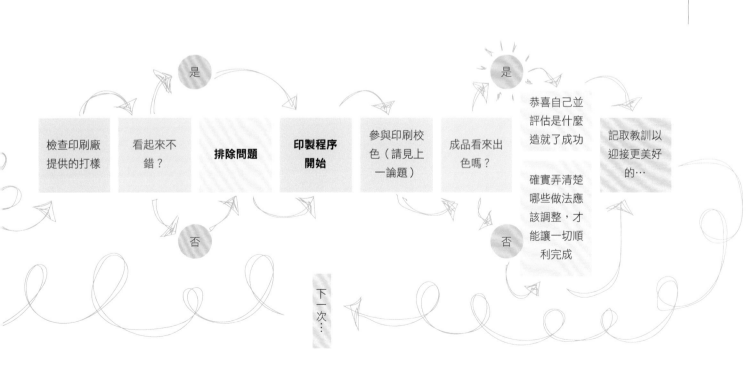

210 | CHAPTER 13

動手畫？動手畫！

89 動手，並加以瞭解

繪畫（paint）是學習色彩的好方法，特別是因為，當學習過程會同時運用到雙眼和雙手時，多數人都會獲得最佳的學習效果，並且記得最多內容。

在詳述親自動手繪畫的概念之前，以下有幾個觀念，是關於數位和類比工具之間的差異。

數位和類比工具同樣都足以創造出美輪美奐的藝術作品。數位工具的確有些優於類比工具的地方：例如「還原（Undo）」指令。而且，比起用水彩、壓克力顏料或油畫顏料盡情揮灑，以數位工具創作後的桌面是容易收拾得多。然而，難道數位工具會因此而成為學習繪畫和色彩的最佳選擇嗎？

首先，它們一個是在電腦上開啟空白 Photoshop 文件，選取「筆刷」工具，並在畫面上顯示「色票」面板以供使用；另一個顯然是在工作桌上準備一張空白紙張或銅版紙（art paper），一桶水，三到四支畫筆（人造或天然刷毛皆可），以及擠好幾坨濕性顏料的水彩調色盤⋯⋯。

不會。透過數位工具和類比工具創作的樂趣，只要兩者皆經歷且享受過，多數設計和藝術專業都不會這麼認為。對於繪畫和色彩的根本，瞭解數位工具實為複製品非常地重要：數位顏料和畫筆是仿製品，而顏料和畫筆是其仿造的對象。

因此，何不先把玩實際的工具後，再將所學應用至數位工具（如果你這麼想用數位媒體的話）？如此一來，在親身經歷過不同種類的紙張、顏料和畫筆之間的實質互動後，就能評斷你的數位工具之於其模仿的實際工具，是否是足以贏得重視的仿製版。另外，有了這些知識，你將能決定是否接受電腦的預設效果，或是需要尋找其他方法來讓它依照你的想法行事。

90 顏料的種類

水彩（通常是呈小長方塊狀地裝在馬口鐵扁盒裡）是多數人第一個接觸的繪畫媒體。諷刺的是，儘管水彩在使用上極其容易，但許多藝術家卻認為它非常難以掌握。是什麼原因讓這種形式的顏料如此棘手呢？原因很簡單，純粹是因為水彩是透明的媒體，所以幾近不可能藉由更多水彩漂亮地覆蓋或修改錯誤。

這不表示你不該利用水彩來學習繪畫，只不過，或許也該考慮其他選項。

壓克力顏料怎麼樣？壓克力顏料剛從軟管中擠出來時，可以直接用水稀釋，十分便利，而且待顏料乾燥之後，就會變得防水。也就是說，你可以先畫一層壓克力顏料在紙張或畫布上，等它乾了之後，再畫上另一層壓克力顏料，完全無需擔心會塗汙或溶解底下的色料。壓克力顏料能夠以半透明或完全不透明的方式呈現，你也可以將其稀釋到類似水彩的狀態來使用。

油畫顏料同樣值得考慮。油畫顏料已經存在非常非常長的時間，而且仍在持續茁壯。使用油畫顏料和壓克力顏料之間最主要的差別，在於油畫顏料需要比較久的時間乾燥，而且無法用水來稀釋或沖洗筆刷，必須選用礦油精（mineral spirit）、松節油（turpentine）或有機的溶劑。如果你擁有通風且專供藝術創作的空間，而且接受需花較久時間乾燥的顏料，那麼油畫顏料可能是你會從中獲得樂趣的媒體。

許多壓克力顏料製造商皆有生產青色、洋紅色、黃色和黑色的顏料軟管，其色彩非常相近於印刷用的 CMYK 墨水。建議你不妨利用它們及一些白色壓克力顏料，開始一趟以顏料為基礎的色彩探索之旅。如此一來，未來在為設計和插圖專案調配 CMYK 墨水的配方時，你從繪畫中學到的知識更有機會與其相關並提供幫助。

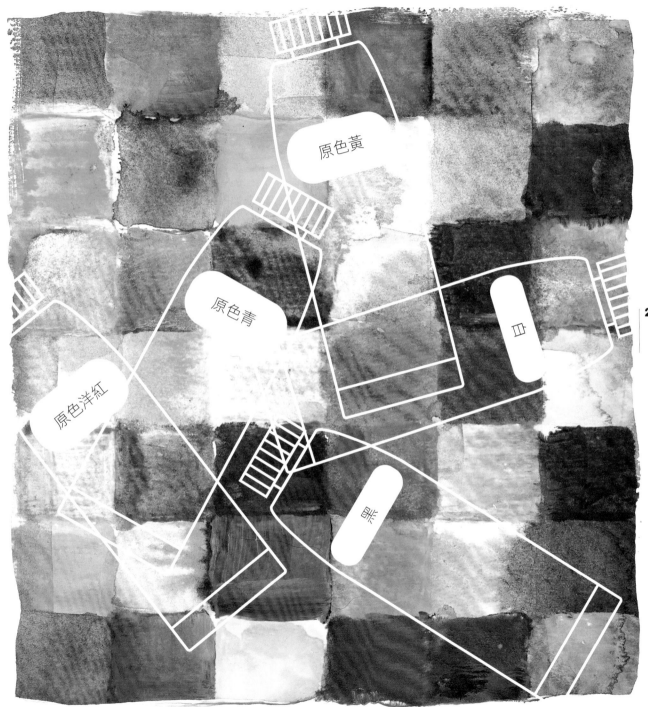

原色黃

原色青

皿

原色洋紅

黑

91 畫筆與紙張

藝術畫筆通常是以人造纖維（大部分是尼龍）或動物毛（貂毛、獾毛、牛毛、山羊毛、松鼠毛或駱駝毛）製成。筆刷的種類豐富多元——最常見的是圓頭筆（round）、平頭筆（flat）、扇形筆（fan）及半圓頭（filbert）。圓頭筆是多數畫家用來描繪細節的畫筆，其包含多種以編號區別的尺寸，從超極細的 0000 到 #14 以上的粗筆。

如果你是繪畫初學者且正在物色畫筆，請保持簡單實惠就好。一支纖細的尼龍圓頭筆（例如編號 0 或 00），以及一支較粗的編號 #4，就足以讓你在紙上繪畫時擁有許多發揮空間和掌控權了。

圓頭　　扇形頭　　平頭　　半圓頭　　毛筆　　有何不可？

如果你想使用上一論題提及的青色、洋紅色、黃色、黑色和白色壓克力顏料，或是任何水溶性顏料，建議選用紙質堅固的水彩紙本，環裝本（pad）或膠裝本（block）皆可。

膠裝本尤其方便使用，因為其四邊皆經過膠合處理，因此紙張變濕時不會捲曲，也有助於紙張平整地乾燥。待你的畫作確實乾燥後，即可利用餐刀尖端將膠合處劃開，再把紙張取下來。

環裝本

膠裝本

92 專案創意

你該怎麼運用你的畫紙、顏料和畫筆呢？首要就是得玩得開心。身為創作專業，已經有夠多壓力加諸在我們的生活之中了，所以，記得從一開始，就讓探索繪畫和色彩的愉快程度，媲美其能夠提供的啟發性。而且，一個活動只要夠有樂趣，我們通常會更加持之以恆，進而學到更多東西：因此，使繪畫充滿樂趣吧！

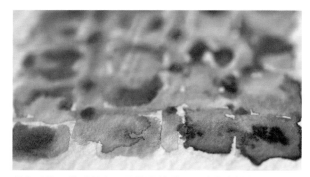

胡搞瞎搞。備妥繪畫工具就開始動工…或者應該說…開始玩耍吧！在紙上盡情塗刷、暈染、輕拍、塗擦，以及甩濺。將直接從軟管中取出的色彩相互混合成各式各樣的色相，並使其包含各種不同程度的明度和飽和度。嘗試在混合完成的顏料內加入不同份量的水（若是油畫顏料則加入稀釋劑），此外，如果你使用的是壓克力顏料，那你也可以研究消光劑（matte medium）或增光劑（gloss medium）的顏料稀釋效果（兩者皆為濃稠、白色的膠狀物質，乾掉後即呈透明）。繪畫過程中請跳脫框架、勇於實驗、富好奇心且大膽無畏：對於紙張、顏料、畫筆和溶劑何以共同創作出色彩和藝術，這是開始抓對感覺的大好機會。

抽象揮灑。先在銅版紙上隨意塗鴉一個形狀、一條線、一團扭曲線條，或是一塊潑濺斑污，然後再讓你的創意直覺帶領你走向下一步，以及之後的每一步，直到你自然而然完成整張抽象的藝術表現。另外，也請記得從過程中學習一些色彩相關知識：譬如，何不根據第 3 章提到的調色盤建立畫作的配色方案呢？

學習混色。利用顏料繪製色環，就這樣。聽起來太過一板一眼又學究？那就找些方法增添變化吧！譬如，以單色調色盤的風格繪製每個色環區塊，為色環創造一個有趣吸睛的背景，或是根據你的想法，打造出心目中最能充分表達色彩的自製色環。

體驗明度。運用電腦，並利用範圍介於 10% 到 80% 的三四種灰色，建立一張簡單的圖樣。以一般用紙列印該圖樣，並選用壓克力消光劑將它膠合至堅固的厚紙板上，然後再於表面塗上一層消光劑（此舉即可製作出良好的防水表面，以供接下來的步驟使用）。

待消光劑徹底乾燥後（也可利用吹風機加快乾燥速度），再用不同的色彩塗在圖樣上，而且各色彩的明度需符合所覆蓋之灰色的明度。首先，調配出你想使用的色彩，明度看起來和欲覆蓋的灰色相近，然後點一小點在該灰色上，眯起雙眼以幫助你判斷其明度是否正確，亦或需要深一點或亮一點。這個步驟需要多一點耐心和努力，不過，每次的更正和調整，都能讓你更加認識色彩、明度和顏料的特性，因此所花費的時間與精力都很值得。重複這個步驟，直到你用色彩填滿整張圖樣。如果有任何之前填妥的色相跟鄰近色相相比之下，突然顯得太深、太淺、飽和度太低或太鮮艷，請著手調整。持續操作，直到你對整張具藝術感的圖樣徹底滿意。

93 更進一步

幾乎所有設計師和插畫師都能受益於運用顏料和色彩的持續練習——盡量定期練習，為了好玩，也為了在享受樂趣的同時學習新知。我們的雙手和雙眼讓我們足以成為視覺創作者——無論我們的名片上是否寫著插畫師或藝術家，而上述習慣有助於我們在增進手眼協調的同時，隨時意識到色彩的內部運作。

有個方法非常能夠幫助我們養成這個提升技巧與認知的習慣，亦即將繪畫工具放在看得見且容易取得的地點：讓這些工具隨時可見有助於我們記得使用它們，而使之易於取得，則能夠消除許多可能打消創作念頭的藉口。

要用這些繪畫工具來做什麼呢？需不需要事先計劃？首先，上一論題提及的所有創作練習，都能往無以計數的方向和無盡可能的複雜度發展。另外，你可以隨意拿取你喜愛的咖啡杯、花瓶、玩具或鹽罐，然後畫出其樣貌。說真的：像這樣的靜物寫生，只要你敢動手畫，它不僅充滿樂趣、富教育性，而且令人受益良多——嘗試看看你就會懂了。如果是描繪肖像會怎麼樣呢？從你的影像收藏裡挑張朋友的相片，然後用你現有的所有技巧開始摹繪。除此之外，我還有另一個點子：藝術派對。你可以邀請一位或多位朋友，大家一起聽著音樂和盡情創作——單純為了歡笑，還有學習。

想當然耳，比起花整個晚上或週末下午觀賞沒有重點的電視，或漫無目的地上網，任何上述點子——以及無數你能想到的點子——都是更值得一試的替代方案，不是嗎？

94 筆繪的關聯

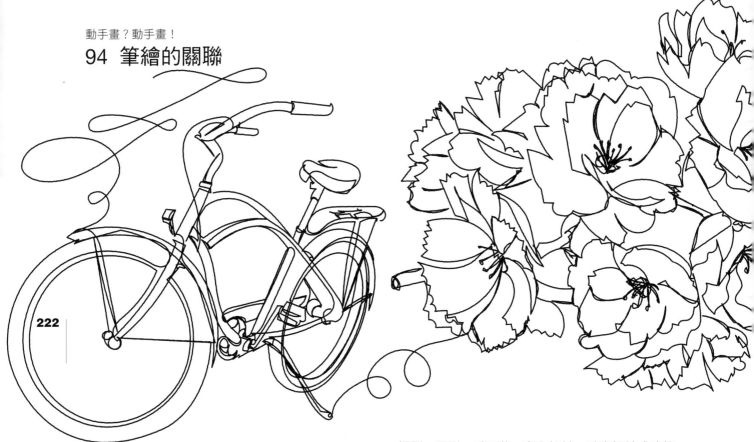

222

儘管是出現在《圖解設計師的色彩法則》的結論之前，本論題——跟色彩一點關係也沒有。怎麼會發生這種事？為什麼會這樣？這是因為，如果內容沒有觸及筆繪，任何關於繪畫的討論都不足以稱作完整。

筆繪的能力，對視覺創作者絕對有幫助，就算是最簡略且最基本的形式——利用筆或鉛筆，以簡單幾個筆畫大致勾勒出重點的人物、地點或事物。無論該創作者的創作領域屬於視覺設計、插圖、藝術、

攝影、電影、手工藝、室內設計、時尚設計或建築，這個理論都適用。畢竟，筆繪不只是創意表現和溝通的形式，也是建立和增進其他表現形式的一種手段——如上述領域。

而這也是為什麼我們會在關於繪畫的章節提到筆繪：因為，如果你真心想學習繪畫，也該學習筆繪。擁有基本的筆繪能力，即使對其他事物沒有助益，也至少能幫助你加速完成插圖或藝術創作的初始階段，並引領你到多數人認為繪畫過程中最有趣的環節，亦即色彩、畫筆和畫紙終於得以相見歡的時刻。

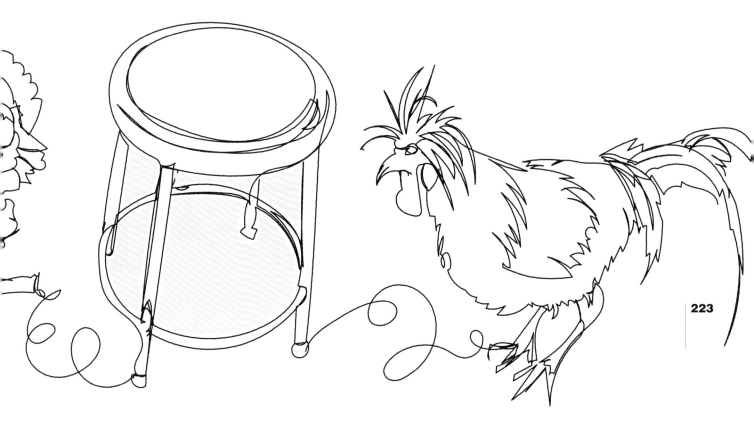

在等待其他事物發生的時候（例如等公車、等電影開始、等牙醫看診等等），不妨透過隨筆塗鴉來學習筆繪。此外，也可以利用週末或晚上去上筆繪課，參加不含講課的人像寫生班，或者鼓勵你的雙眼找出負形（negative shape）*，並且，偶爾拿枝筆和一張紙坐下來，告訴自己該坐下好好練習筆繪了。

* 位於本論題上方的形狀即屬於負形。找出負形並畫下來，是指示大腦畫出事物實際面貌的好方法──而不是單憑你的想像。

95 科技與設計

本書的最後，我們將以關於藝術領域內的科技做為總結。

數十年以前，人們幾乎無從想像也難以相信在未來的某一天，畫家可以利用軟體取代顏料，螢幕取代紙張，用觸壓在塑膠板上且無法書寫的筆來取代畫筆。

數位媒體和實際繪畫工具能力所及的事之間，原本存在著一道鴻溝，然而，究竟發生了什麼事，才讓那條鴻溝如此迅速縮小，甚至消失？無以計數的軟體和硬體工程師花了無數個夜晚在辦公室奮戰。這就是原因。而且，這些天賦異稟且認真工作的人不只編寫出令人驚豔的程式碼，研發出不可思議的輸入和輸出設備，他們還貼身諮詢了真實世界裡的藝術專業，藉此讓所開發的工具不只能產生模仿傳統工具的設計和藝術作品，還能展現傳統作品辦不到的效果。

對於以設計、畫插圖、拍照、製作影片或創作美術維生的人而言，這代表著什麼？其中，這代表著我們需要：留意會對我們的創作實踐造成影響的科技；對於能讓我們工作更出色且更有效的工具和軟體，願意費心適應；並且謹記，真正的創作人才永遠能找到方法透過視覺媒體來傳達資訊、想法和情緒，所選用的工具可能來自任何年代──無論過去或現在。

因此，首要就是全神貫注。睜開雙眼、豎起耳朵，並敞開心房，留意對創作有影響的科技有什麼新動態。針對相關於自己創作興趣的領域，挑選三四個網站並定期造訪，並且／或者也可以訂閱一兩本相關領域的雜誌。把篩選和策展（curate）的工作交給這些資源，由它們將不斷激增的最新資訊整理成能夠管理且淺顯易懂的相關細目，供你自行評估。

當你看到新軟體或新硬體，並覺得它也許有助於你更有效率地創作出優秀的設計和藝術作品，並且／或是能讓你尋得創作動人作品的新方法——而且該產品的價格你也能負擔得起——那麼，請認真考慮購買它並學習如何使用。

在過去，藝術專業可以憑特定的工具開始他們的職業生涯，然後用整個職業生涯去精煉相同工具的使用技巧。如今，情況已經不同於以往了。大為不同。

另外，隨著琳瑯滿目的嶄新科技不斷地出現眼前，我們必須非常小心別落入以下思考模式的陷阱：「如果我能擁有這台攝影機就好了，這樣我就能拍攝我一直想做的短片。」或是「只要我有那款觸控螢幕，我一定可以創作各種類型的插圖，然後接到讓我荷包滿滿的案子。」

沒錯，某些產品的確能幫助我們實現夢想，但是，在真正取得該產品之前，我們只能運用眼前所有，並發揮其最大所能。這不是件壞事，有時候，有限的資源反而能鼓勵——多數情況是需要——不設限的創作想法，而也是這樣的想法造就了真正的創作天才。

226

詞彙表

詞彙表

註：這裡提供的專有名詞，乃根據其在本書中的用法來定義。

加色法（Additive color）

由光構成的色彩系統。加色法的三原色分別為紅色、綠色及藍色（簡稱 RGB）。百分之百的三原色混合在一起即可產生白色，若三原色皆不存在，則會形成黑色。位於加色法色環中的間色（secondary color）是黃色、洋紅和青色。

相近色調色盤（Analogous palette）

由色環上相鄰之三到五個色相所組成的調色盤。進一步的說明與圖解請見第 50 頁。

年鑑（Annual）

一年發行一次的刊物，內容以與設計和藝術相關的主題為主。年鑑中，通常會刊載具影響力且引領潮流之創作專業的作品。

CMY

cyan（青色）、magenta（洋紅）和 yellow（黃色）的頭文字縮寫——以此三色做為原色之色環中的色彩。許多畫家偏好 CMY 色環，因為它比傳統的紅黃藍色環更接近實際顏料的運作方式。

CMYK

cyan（青色）、magenta（洋紅）、yellow（黃色）和 black（黑色）的頭文字縮寫（其中的字母 K 是用以代表黑色，因為平版印刷有時會將黑色印刷版視為主印刷版〈key plate〉）——為用於全彩印刷的四個色彩。

色彩（Color）

技術上來說，人類肉眼可見的色彩，是波長介於 400 到 700 奈米的電磁波。白光是所有色彩的總和，黑色則是無光狀態。

色彩參考（Color Guide）

Illustrator 和 Photoshop 提供的面板，其中包含各特定色彩的深色、淺色、低飽和色，以及鮮豔色等版本。

檢色器（Color Picker）

Illustrator 和 Photoshop 提供的面板，對於尋找某個特定色彩的深色、淺色、低飽和色，以及鮮豔色等版本，非常實用。

色環（Color wheel）

表示原色、間色和複色（tertiary color）的圖表。於呈現色相之間的關係時，以及尋求將不同色彩併入調色盤的方式時，色環都十分有用。

互補色（Complementary color）

色環中位置相對的兩個色彩。

冷灰色（Cool gray）

略帶藍色、紫色或綠色的灰。請參考暖灰色。

冷色調（Cool hue）

偏藍色、紫色或綠色的色彩。請參考暖色調。

數位印刷（Digital printing）

以噴墨印表機操作的印刷。

DPI

dots per inch（每吋光點數）的縮寫。用於定義數位影像解析度的單位。每吋內的光點數越多，影像通常看起來也越清晰。

滴管工具（Eyedropper tool）

Illustrator、Photoshop 和 InDesign 提供的工具，用以自相片、插圖和圖形中汲取特定色彩——並且（想要的話）將該色彩應用至其他地方。

半色調網點（Halftone dot）

出現於印刷品上不同尺寸的小點。一般而言，半色調網點極細小，單憑肉眼或不用放大鏡就看不見，其包含各種明度，讓影像和插圖得以具形呈現。

色相（Hue）

色彩的另一種説法。

詞彙表

Illustrator

Adobe 出品的應用程式，專門處理向量圖。

InDesign

Adobe 出品的應用程式，主要用於創建供印刷和網路之用的版面。

噴墨印表機（Inkjet printer）

數位印表機的一種，藉由極其微小的墨點為紙張上色。

單色調色盤（Monochromatic palette）

以單一色相之不同明度所打造而成的調色盤。單色調色盤中若包含超過七到八種不同的色彩，我們的雙眼就難以辨別，因此，單色調色盤鮮少需要超過此數量的色彩。進一步的說明與圖解請見第 48 頁。

降低飽和度（Mute）

降低色彩的飽和度。冷色調在降低飽和度後會逐漸趨近於冷灰色；暖色調在降低飽和度後會逐漸趨近於暖灰色或棕色。

中性色（Neutral）

各種灰色或棕色。

平版印刷（Offset printing）

以傳統印刷機操作的印刷，亦即利用滾輪將墨水印至紙張。

PMS

Pantone Matching System（PMS 配色系統）的縮寫——包含 Pantone 所提供之專色的龐大收藏。

調色盤（Palette）

應用於版面或影像的特定配色方案。

Photoshop

Adobe 出品的應用程式，專為改善和調整點陣圖所量身訂做的繪圖軟體。許多藝術專業也會運用 Photoshop 來創建插圖。

原色（Primary color）

色環的基礎色相——亦即無法用色環上其他色彩混合而成的色相。傳統色環（用於本書的色環）的原色為紅色、黃色及藍色。

印前打樣（Prepress proof）

印刷廠商在送印之前提供的打樣。多數印前打樣皆是以數位輸出的方式列印。

印刷校色（Press check）

進入印刷程序時，供設計師和／或客戶檢查印刷成品的機會。印刷校色是確保印刷品品質的最後機會。

四色色彩指南（Process color guide）

包含數量龐大之 CMYK 色票的本子，以供設計師在為印刷專案選色時做為依據，因為螢幕上的色彩呈現可能造成誤導。

全彩印刷（Process color printing 或 Process printing）

運用 CMYK 墨水及平版印刷機操作的印刷。

RGB

red（紅色）、green（綠色）、blue（藍色）的頭文字縮寫——為色光三原色。

反白（Reverse）

於墨水覆蓋的區域，讓印刷文件上的某個元素（文字、線條、裝飾……等）呈現紙張的原色。以白色的文字為例，當它出現於以黑色或彩色墨水上色的區域之中，即表示它經過反白。

複色黑（Rich black）

不只利用黑色墨水印刷而出的黑色。相較於單純使用黑色墨水，複色黑在視覺上更加濃烈。第 91 頁有四種以不同 CMYK 比例調配而出的複色黑。

飽和度（Saturation）

色彩的顯色強度。當飽和度為百分之百，就表示該色相正處於最強烈且最純粹的狀態。呈低飽和色的色相飽和度則較低。

網點（Screen）

密度範圍為 1% 到 99% 的半色調圖樣。透過網點來印刷，就能淡化墨水的顏色。

詞彙表

色層（Screen-build）

將全彩印刷中的二到四個 CMYK 色彩互相層疊，且每一層皆有自己的網點密度，藉此產生特定色彩。

間色（Secondary color）

由原色混合而成的色相。傳統色環（用於本書的色環）的間色為橘色、綠色及紫色。

分離補色調色盤（Split complementary palette）

以色環上之某個色彩與其互補色兩旁的兩個色相所組成的調色盤（第 56 頁有更詳細的圖解說明）。

專色（Spot color）

在加進印刷機之前就已事先調配好的墨色。設計師在挑選專色時，通常是自 Pantone 等公司所提供的色彩指南中挑選而出。

專色色彩指南（Spot-color guide）

實體的色票本，內含各式各樣的專色樣本。Pantone 和 Toyo 所生產的專色色彩指南皆十分受歡迎且普及。

Subtractive color（減色法）

採用顏料的色彩系統。減色法的三原色分別為紅色、黃色及藍色。顯示於第 15 頁的色環皆遵循減色法的法則。

目標受眾（Target audience）

商業用途之設計或藝術作品所瞄準的特定人口族群。

複色（Tertiary color）

由原色與間色混合而成的色相。傳統色環（用於本書的色環）的複色為橘紅色、橘黃色、黃綠色、藍綠色、藍紫色和紫紅色。

四分色調色盤（Tetradic palette）

由色環上四個色相所組成的調色盤──四個色彩間的位置關係剛好可以形成一個正方形或矩形（第 58 頁有更詳細的圖解說明）。

三分色調色盤（Triadic palette）

由色環上彼此等距的三個色相所組成的調色盤。進一步的說明與圖解請見第 52 頁。

明度（Value）

色彩的暗度或亮度，範圍介於趨近於純白與趨近於純黑。

視覺層次（Visual hierarchy）

構圖元素明顯的優先順序。於構圖中，若某個元素在眾多其他視覺元素中顯得特別顯著（例如版面中的大標題、攝影作品中的主角等），就是視覺層次的強烈表現。

視覺質感（Visual texture）

以抽象或具象形狀所構成之不規則或呈幾何的重複紋路（實例最能貼切地定義此名詞，請見第 135 頁）。

暖灰色（Warm gray）

略帶棕色、黃色、橘色或紅色的灰。請參考冷灰色。

暖色調（Warm hue）

偏黃色、橘色或紅色的色彩。請參考冷色調。

WYSIWYG

what you see is what you get（所見即所得）的縮寫。在提到讓螢幕色彩符合印刷色彩這個難解的目標時，經常會用到這個詞。

圖解設計師的色彩法則--好的色彩布局是這樣構思的，95 項你需要瞭解的事！

譯　　　者：古又羽
企劃編輯：王建賀
文字編輯：翁鳳嬌
設計裝幀：張寶莉
發 行 人：廖文良

發 行 所：碁峰資訊股份有限公司
地　　　址：台北市南港區三重路 66 號 7 樓之 6
電　　　話：(02)2788-2408
傳　　　真：(02)8192-4433
網　　　站：www.gotop.com.tw
書　　　號：ACU068300
版　　　次：2015 年 05 月初版
　　　　　　2016 年 05 月初版三刷
建議售價：NT$390

國家圖書館出版品預行編目資料

圖解設計師的色彩法則--好的色彩布局是這樣構思的，95 項你需要瞭解的事！/ Jim Krause 原著; 古又羽譯. -- 初版. -- 臺北市：碁峰資訊, 2015.05
　　面；　公分
　　譯自：Color for Designers: Ninety five things you need to know when choosing and using colors for layouts and illustrations
　　ISBN 978-986-347-629-0(平裝)
　　1.色彩學
963　　　　　　　　　　　　　　　　104006624

讀者服務

● 感謝您購買碁峰圖書，如果您對本書的內容或表達上有不清楚的地方或其他建議，請至碁峰網站：「聯絡我們」\「圖書問題」留下您所購買之書籍及問題。(請註明購買書籍之書號及書名，以及問題頁數，以便能儘快為您處理)
http://www.gotop.com.tw

● 售後服務僅限書籍本身內容，若是軟、硬體問題，請您直接與軟、硬體廠商聯絡。

● 若於購買書籍後發現有破損、缺頁、裝訂錯誤之問題，請直接將書寄回更換，並註明您的姓名、連絡電話及地址，將有專人與您連絡補寄商品。

● 歡迎至碁峰購物網
http://shopping.gotop.com.tw
選購所需產品。